고통과
절망이
품은
따스한 빛

손상기

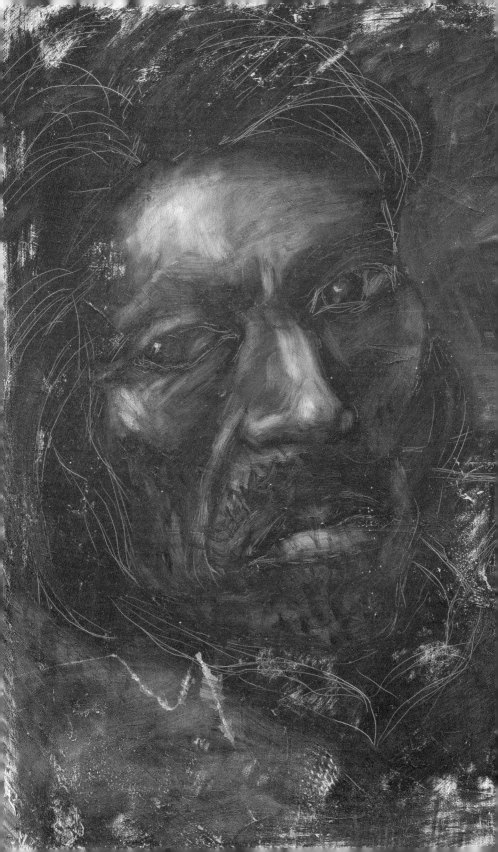

고통과
절망이
품은
따스한 빛

손상기

홍가이
이선영
양정무
고용수
지음

arte

차례

Future
Anterior:
Son Sangki,
our
contemporary.
동시대성의
미래 진행형
아티스트,
손상기

홍가이 (작가, 비평가)

1__왜 손상기? Motivational Preamble

손상기는 불구였다. 만 삼십팔 세에 영면한 그는 자신에게
주어진 시간이 결코 길지 않다는 것을 매 순간 의식하면서 헛된
시간을 보내지 않으며 살았다. 그림 그리기는 그에게 삶의 의미
를 부여하고 모든 것을 잊고 행복함을 느끼게 해주었다. 그는
다른 사람을 만나고 밖의 세상을 바라보고 주변 사회상을 관찰
하는 화가로서의 시선을 작품에 담아내며 치열한 삶을 살았다.
일반적으로 '치열하게'라는 형용사가 수식어로 나타나면, 바로
연상되는 것이 '강한 의지(will power)'란 단어일 것이다. 의지는
의식으로 채찍질해서 단련한다는 의미를 내포한다. 일반적인
생각의 '치열함'과는 상당히 많이 다른 종류의 '치열함'이 있을

수 있다. 필자는 의지와는 상관없는 다른 종류의 '치열함'이 손상기한테는 있고, 이 새로운 '치열함'을 손상기한테서 발견해야 손상기의 예술성과 그의 독특한 예술적 성취를 이해하고 해석할 수 있다는 주장을 펴보려고 한다. 손상기류의 '치열함'은 사전적 의미를 찾기는 힘들 것이다. 그래서 여기서 한 문장으로 정의하지 않겠다. 대신 좀 긴 돌아가기(detour)를 통해서 간접적인 설명을 제시하고자 한다. 독자의 인내심을 부탁드린다. 이번 기회에는 이런 새로운 접근 방법을 제시하는 것으로 만족할 것이다. 나보다 더 젊은 사람들이 내 제안을 수용하여 이런 방향으로 새로운 연구를 해보시라는 제안이라고나 할까.

2__방법론적 서설 Methodological Preamble

우선 간단하게나마 방법론적 서설이 필요할 것 같다. 이미 작고한 작가의 삶과 그의 예술적 성취의 역사적 의미를 제대로 발견하려면, 일반적인 평론이나 현대 미술 이론 또는 현대 미술사 차원에서의 시각만으로는 부족하다고 생각한다. 이런 생각을 정당화하기 위해 필자는 예술철학자로서 접근할 것이다. 이런 접근은 어떻게 다르고, 그것이 왜 필요한지 반드시 논쟁을 펼쳐야 할 것이다.

삼십일 주기를 맞이하는 지금 이 시기에 손상기 회고전이

기획된 것은 아주 시기적절하다고 생각한다. 필자는 이를 망자를 추억하고 역사 속 인물의 생전의 예술적 성취를 음미하는 보편적인 회고전으로 보고 싶지 않다. 왜냐하면, 그의 작품들 그리고 그의 예술적 성취에 대한 재평가 또는 새로운 평가를 통해서 필자의 개인적인 견해로는 formal aesthetic criteria 못지않게 더 중요한 역사적 의미와 가치를 그의 전 생애에 걸친 그만의 독특한 예술 여정에서 발견할 수 있기 때문이다. 우선 결론부터 제시하고, 천천히 해석적 가설을 풀어나가보겠다.

손상기 작가는 이미 삼십일 년 전에 작고하였고 지금은 살아 있지 않은 것이 분명한 사실이지만, 그는 역사 속의 과거형 작가가 아니다. 지금 작품 활동을 하고 있는 어떤 작가 못지않은 동시대성(contemporanious)의 작가라고 필자는 평가하고 싶다. 다시 말하자면, 그의 작품들 그리고 그 작품들의 내면에 비가시적으로 내재하는 예술정신 또는 예술혼은 바로 오늘날을 살아가는 우리(한국인으로서의 우리, 세계화된 전 지구 상에 생존하고 있는 우리)의 동시대적 문제의식들에 대해 현시대 작가들보다 훨씬 더 예리하고 통찰력 있게 발언하고 있다. 이런 연유로 이 글의 제목을 'Son Sangki, our contemporary'라고 붙였다.

이런 필자의 주장이 일반적인 시각에서는 역설로 들릴 여지가 있을 것이다. 왜냐하면, 동시대의 글로벌 현대 미술세계(즉 각국의 국제 아트 비엔날레나 런던, 뉴욕, 파리 같은 국제 현대 미술 중심부의

유명세 있는 미술관이나 화랑 등으로 구성된)에서의 주류 현대 미술 추세의 작품 성향은 개념예술적 요소가 강한 설치미술, 테크놀로지아트, 미디어아트 그리고 요즘 관심받고 있는 한국형 '단색화' 같은 추상 쪽이고, 손상기의 작품들은 이런 현대 미술의 국제적인 추세와는 거리가 멀기 때문이다. 국제적 주류 현대 미술의 트렌드세터(trend-setter)들의 입장에서는 손상기의 구상미술은 현대 미술 트렌드에 역행하는 심지어 '반동적' 미술이어서 과거의 예술로서의 가치나 따져야 한다고 주장하며, '손상기는 동시대성 작가'라는 필자의 주장을 일축할지도 모른다. 필자는 이 국제적 트렌드를 세팅하는 우리 시대의 국제적 예술 문화 권력자들이 오히려 역사적 현실을 호도하고 있다고 본다. 미술 평론가들은 국제적 현대 미술 시장의 경제 구역 내의 구성원이기 때문에, 그들의 입장에는 평론적 시각의 맹점이 있을 수 있다(비트겐슈타인Wittgenstein이 말하는 시각의 맹점aspect-blindness 말이다. 한 시각뿐 다른 시각을 가질 수 없는 맹점, 중심부 문화 권력자들의 시각). 나는 예술철학자의 입장에서 서술하고 있기 때문에 그들이 가질 수밖에 없는 시각의 맹점으로부터 자유로울 수 있다. 뉴욕의 문화 권력이라 부를 만한《아트 인 아메리카(Art in America)》삽지의 유명한 편집인은 2013년 이탈리아 파도바에서 대대적으로 열린 노벨로 피노티(Novello Finotti)와 한국의 걸출한 조각가 김영원의 2인전 전시 도록에서 두 작가의 구상적 조각에 대해 현대 미술 주류 트렌드에 역행하는 거의 '반동'에 가까운 예술을 아직도 하고 있다고 꼬집었다. (물론 두 작가의 명성은 인정하면서도, 그것

은 과거형이라는 의미이다.) 하지만 뉴욕의 국제적 문화 권력자인 그는 매년 전 세계 여러 곳에서 아직도 이 두 작가들처럼 우리 시대의 현대 미술 트렌드에 역행하는 구상 계열 작품들은 계속 나오고 있고, 그 작가들 나름대로의 열정과 고집을 마냥 무시만 할 것은 아니라는 말을 덧붙이기도 했다.

예술사가나 평론가로서가 아니라 좀더 긴 안목으로 역사를 보고, 철학적 시각에서 현상이 아니라 비가시적인 숨겨진 '진실(truth)'을 보려는 입장에서 보는 근현대 서구 주도의 세계 미술사는 내부자들이 보는 것과는 상당히 다르다. 이 글의 후반부에서 좀더 자세히 다루겠지만, 필자는 이들 국제 예술 시장 세계에서 먹고사는 전문가(?)들보다는 서구 최고의 학문적 성취를 이룬 통찰력 있는 철학적 직관의 석학들의 관찰을 더 존중하는 입장이다.《뉴욕 타임스》문화 기자나,《아트 인 아메리카》잡지 편집장이나, 뉴욕이나 런던의 예술대학 시각미술 이론이라는 이상한 급조된 학문 분야의 교수들보다는 하이데거, 들뢰즈, 데리다 그리고 더 최근에는 이탈리아의 걸출한 정치·법철학자 겸 예술철학자인 조르조 아감벤(Giorgio Agamben)이나 하버드의 스탠리 카벨(Stanley Cavell)의 현대 미술에 대한 견해를 더 존중한다. (영미 분석철학자로서 예술철학도 하면서 뉴욕의《더 네이션》주간지의 미술 평론가로 명성을 떨친 컬럼비아 대학의 고 아서 단토Arthur Danto 교수는 후기 모던의 현대 미술을 방어하는 여러 권의 저술을 하였지만 철학적 사유의 오류가 있었다. 필자가 쓴《현대예술은 사기다 1, 2》에서 그의

현대 미술의 철학적 방어 논리의 오류를 치열하게 다루고 있다.)

하이데거나 아감벤은 오늘날의 현대 미술은 본연의 진짜 의미에서의 예술을 망각하고 위장 예술을 하나의 게임으로서 전개해나가는 허무주의의 늪에 빠진 꼴이라고 지적한다. (여기서는 논할 지면이나 계기도 아니지만, 근현대 서구 예술이 예술의 본래의 의미와 모습을 망각하고 잘못된 길로 들어서게 된 원인 제공자가 바로 '근대 미학'이란 기형적인 새 학문의 분야를 만든 근대 미학의 창시자들이다. 가장 큰 원인 제공자는 바로 칸트라는 철학자이고…….[1])

필자는 서구의 현대 예술은 구제불능이고, 오히려 동북아시아의 고대 예술철학에서 영감을 받아 예술 본연의 모습을 되찾아 새롭게 시작해야 한다고 생각한다.

1) 조르조 아감벤의 책《내용 없는 인간(L'uomo senza contenudo)》(자음과모음, 2017) 이 바로 이런 문제의식으로 근대 미학과 현대 예술의 비틀어짐 및 허무주의적 방황을 다룬다.

장애물이 많은 도시

나에게 서울은 벅차다.

육교, 지하도, 넓은 건널목 그리고 소음.

한겨울에 에이는 추움,

밀리는 사람들의 표정 없는 얼굴들 모두가…….

—《손상기》(샘터아트북, 2004), 244쪽.

신체적 장애를 가진 그가 열거한 모든 것들은 그의 행동반경을 제한하는 장애물들이었다. 이 '장애물'이란 것이 비단 도시의 육교나 지하도처럼 신체적 불구의 사람이 오르고 내리기에만 버거운 대상이 아니라, 손상기의 작품 속에서 중요한 상징물이요 모티프로 나타난다. 그에게 '장애물'은 현실 세계에서의 물리적인 장애물이면서 동시에 정신·심리적인 장애물이고 또 한편으로는 사회적인(사회계층 간의) 장애물이다.

그의 작품을 들여다보자. 그의 작품 〈길〉(1986), 〈독립문 밖에서〉(1984), 〈금호동에서〉(1986), 〈달동네〉(1986), 〈잘린 산〉(1985)을 살펴보자. 하나같이 이 그림들 전체 화면의 대부분은 거대한 낭떠러지, 높이 쌓인 거대한 축대, 하얗게 칠한 거대한 벽의 이미지로 채워져 있고, 나머지 조그만 부분(전체 화면의 사 분의 일 미만)에 낭떠러지나 축대나 잘려진 산비탈의 까마득하게 멀리, 또

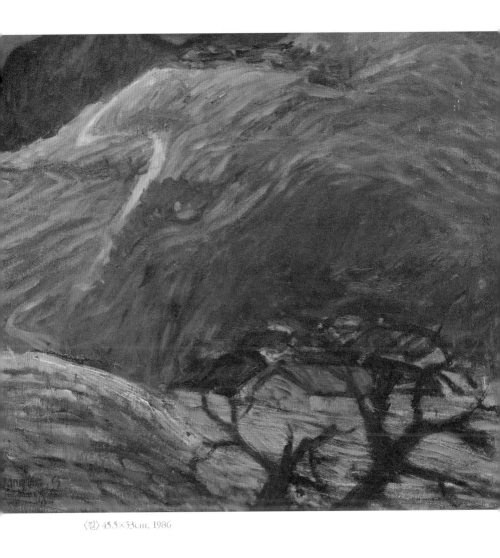

〈길〉 45.5×33cm, 1986

는 화면을 다 채운 축대 옆으로 비켜가는 샛길 저 멀리 아득하게 보이는 곳에 사람들이 사는 판자촌이 희미하게 보인다. 거대한 축대, 낭떠러지 등의 장애물들은 멀리 보이는 산비탈 꼭대기 동네와 동네 사람들을 격리시키는 꼴이다.

〈달동네〉(1986)를 보면, 상단 좌우 끝에서 시작되는 두 개의 거대한 바위 절벽들이 Y 자형을 만들고 있다. 이 절벽들 사이로 멀리 산비탈 밑에 옹기종기 모여 있는 달동네가 빼곡하게 Y 자형 상단의 거꾸로 매달린 삼각형의 공간 속에 그 모습을 드러낸다. 손상기의 회화 작품 속에서 엄청난 절벽이라는 장애물에 의해 소외된 동네 모습과 그 분위기는 일반적인 민중미술 작가들이나 사회현실주의 작가 등 다분히 사회참여주의 작가들이 그리는 감상주의에 입각한 시선과는 상당히 거리가 있다. 감상적 시선은 따듯한 인도주의적 시각으로, 이웃과 인류에 대한 보편적이고 따듯한 시선과 사랑이다. 이 감상적 시선은 표피적인 그야말로 '감상적' 눈물을 쉽게 보이지만, 더 이상 한 발도 못 나가는 천박한 인도주의로 끝나는 경우가 많다. 표피적인 감상주의에 기초한 인도주의는 오히려 깊이 없는 순간적인 정의심으로 자기도취적인 인도주의식 미사여구(rhetoric)로 끝나는 경우가 우리 역사에서 허다하다. (프랑스 혁명이나 볼셰비키 혁명은 인간애와 정의 구현의 이상에 불타는 열혈 정신이 얼마나 뒷받침되었던가? 그 이상주의자들 그 정의의 사제들이 이상 실현이라는 허명하에 포악한 공포정치로 얼마나 심한 무자비한 탄압과 학살들을 행하였나. 감상주의적이고 충동적인 동정심은 사회 정의를 위해 결코 멀리 갈 수 있는 정신이 될 수 없다.)

16

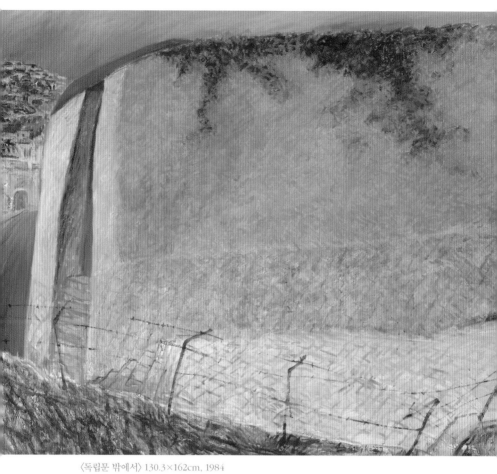

〈독립문 밖에서〉 130.3×162cm, 1984

〈달동네〉 53×45.5cm, 1986

더 중요한 것은 얼핏 냉정하지만 사물과 타자들(자신 외의 모든 사람들)에 대한 감상주의적 시각을 배제하고, 눈에 보이는 현상에 국한되지 않고 비가시적이지만 그 현상의 밑에 또는 밖에 숨어 있는 본질에까지 미치는 날카로운 통찰력의 비감상적 시선을 가지는 일이다. 필자는 손상기가 작품에서 비감상적인 시선으로 한국의 사회 현실 현상으로서의 〈달동네〉를 바라보고 〈달동네〉 현상의 좀더 본질적인, 표피적 의식적 시선에는 잡히지 않는 비가시적 '진실'을 담아냈다고 본다. 거대한 두 개의 바위산에 가려서 그 밖에—멀리 아득하게 또 다른 산비탈에 옹기종기 모여 있는 달동네를 다시 한 번 보자. 멀리 보이는 달동네 풍경, 그것도 약간은 희미하게 아득하게 멀리 있는…… 눈에는 보이지 않지만, 그 동네에 사는 사람들의 집단적 존재감 그 자체가 담겨 있다. 그것은 연민의 감상의 시선을 뛰어넘어 그들의 실존적 조건마저 담아낸 것 같다.

일반적인 구상 작가들과 달리 손상기는 어떻게 그런 시각을 갖게 되었을까? 이런 시선 저런 시각의 가능성을 논하기 위해서는 그가 언급했던 '나에게는 장애물이 많다'던 말을 되새겨보아야 할 것 같다. 그런 시각은 학교에서 배울 수 있는 것이 아니다. 이 그림에서도 거대한 바윗덩어리의 장애물들이 화면의 전면을 차지하면서 작가의 그리고 우리 관람자의 시선을 가로막고 있지 않은가? 그 장애물 뒤편에 조그맣게 드러나는 현상이 놓여 있다. 우선적으로 시선을 가로막는 장애물의 건너편

또는 뒤편을 볼 수 있어야 조그맣게 멀리 있어서 쉽게 눈에 띄지 않는 가시적 그 존재물의 현상을 볼 수 있게 된다. 필자는 작품에서 어떤 은유를 본다. 우리 시선을 막는 거대한 장애물들은 일반적인 우리 인간의 의식, 즉 일상에서의 표층의식 속에서 보고 판단하고 행동하는 우리 인간의 의식적 삶에 대한 은유, 무슨 말이냐 하면, 일상에서의 우리의 시각, 세계를 보는 눈은 어떤 학습된 표층의식이라는 틀에 의해서 규정되기 때문에 거의 기계적으로 공식적으로 세상을 보게 된다. 다시 한 번 부연하자면, 우리 인간에겐 컴퓨터처럼 미리 잘 만들어진 소프트웨어가 인스톨되어 있어서, 그 소프트웨어를 통해서 세상의 무수한(가능한 무한의 숫자) 현상들을 걸러가면서 보게 된다. 즉, 우리는 우리가 생각하는 것처럼 우리 자신이 우리 삶을 우리 시각의 주체로서 보고 행동하고 살아가는 것이 아니라, 밖으로부터, 즉 사회에서, 우리에게 짐 지워준, 시각의 틀(즉 사회가 아이들한테 학교에서 집에서 사회에서 우리 머릿속에 주입시킨, 인스톨해준 소프트웨어들)에 의해서 조종되어 살아가고 있는 것이다. '나는 누구인가'라고 질문하면, 결국은 사회에서 만들어준 것을 나도 모르는 사이에 내면화해서 그것이 나라고 의식하고, 그렇다고 다짐하면서 살아가는 격이다. 우리는 한 번쯤 내가 누구냐고 질문하기 시작하면, 내가 그동안 무엇인가를 망각하고 살아왔음을 문득 깨달을 때가 있다. 그때 비로소 '나는 그동안 그냥 껍데기로 살아온 것은 아닌가' 하는 회의에 빠질 수 있다. 즉, 우리의 표층의식은 손상기가 말하는 거대 장애물이며, 우리의 진정한, 나도 모르게

망각하고 있던 숨겨진 참 '나'를 보는 것을 막고 차단하는 거대한 장애물이 된다.

진실된 숨겨진 '나(진아)'를 찾기 위해서는 의식의 거대한 장애물의 뒤편을 볼 수 있어야 한다. 우리의 심층을 구성하는 무의식의, 잠재하는 실재로서의 '나'를 보기 위해서는 잠재적 실재의 세계에 접속할 수 있어야 한다. 명상하는 사람들이나 도를 닦는 사람들은 이것을 '마음을 비운다'라는 말로 표현한다. 긴 수행을 거쳐야 도달할 수 있는 비감상적인 통찰력의 시선을 가질 수 있어야 한다. 손상기는 바로 그런 표층의식이란 거대한 장애물의 저편에서만 엿볼 수 있는 심층의 잠재적 무의식에 접속하여 진실한 자신만의 시선을 확보하고, 간직할 수 있었다고 필자는 생각한다.

잠재적 무의식 속에서만 찾아서 확보할 수 있는 시선은 반드시 산속에 들어가서 수행을 해야만 되는 것은 아니다. 죽음을 경험한 사람, 심지어 천둥을 맞아서 뇌 손상으로 갑자기 자신이 망각했던, 아니 잠재적으로 실재하던 자신 고유의 재능을 찾는 경우도 있다.[2]

손상기는 어려서부터 신체적 불구라는 이유로 학교에서도 동네에서도 자기 또래 아이들한테 놀림받고 소외당하였다. 신

2) 뇌신경 의사 올리버 색스의 책 《아내를 모자로 착각한 남자(Man who mistook his wife for a hat)》(알마, 2016)에서 이런 경우들을 다룬다.

체적 불구에 대한 엄청난 콤플렉스를 갖는 것은 당연하다. 하루하루가 지옥이었을 것이다. 미술 시간에 미술 선생님의 따뜻한 칭찬 한마디가 그를 구원하였다. 우연한 칭찬으로 그는 난생처음 '자존감'을 갖게 되었다. 그림 그릴 때만은 행복했고 자신의 지옥 같은 일상을 잊어버릴 수 있었다. 그림 그리면서 일상을 잊을 수 있다는 말은 일상이란 표층의식의 틀 속에서 살아간다는 것을 의미하는데, 곧 수행자들이나 명상자들이 마음을 비워 공의 상태로 들어간다는 것과 같은 말이다. 손상기의 그림 그리는 시간은 그것이 곧 명상이요 몰입의 시간이었다. 그런 공의 상태에서만 진실한 자신을 찾을 수 있다지 않는가? 손상기는 일반 재현적 구상 작가들과는 다르게 비범한 통찰력의 작가적 시선을 확보할 수 있게 되었던 것이다. 1980년대를 풍미한 소위 말하는 민중미술가들에게서 엿볼 수 없는 시선으로 그는 당시 한국 민중들의 애환을 감상주의적 인도주의적 시각을 배제한 좀더 본질적인 통찰력으로 잡아낼 수 있었다. 그는 사회현실주의 회화나 민중미술이 범접할 수 없는 훨씬 고차원의 **'진짜 민중미술'**이요 **'진짜 사회주의 미술'**을 성취하였다. 그는 하층계급 사람들의 애환을 감정이 개입되지 않은 비감상적 시선으로 현실의 애환과 밑바닥 진실에 다가가서 현상의 본질을 날카롭게 보고 담아내는 엄청난 회화적 성취를 이루었다.

　　필자는 그의 민중현실주의 또는 '네오-사회현실주의' 회화를 다음과 같은 수작들에서 성취했다고 생각한다. 예를 들면, 〈겨울 강변〉(1984), 〈삶(터)〉(1984), 〈일몰(日沒)〉(1984)이 그렇다.

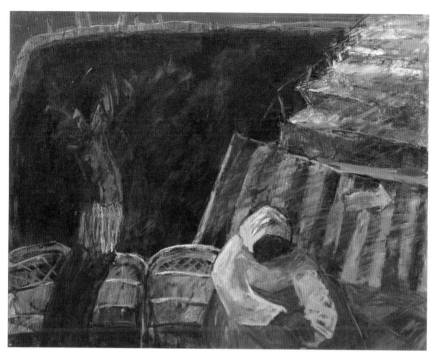

〈삶(터)〉 91×117cm, 1984

〈일몰〉에서 가난과 힘든 일과 허기에 찌든, 짐수레 끄는 군상들, 그 누구도 구차해 보이지 않는다. 짐수레 뒤편으로 보이는 추위에 떠는 군상들에서도 구걸하는 거지 근성은 어디서도 볼 수 없다. 군상들은 어떻게 의연함을 지탱하며 내면으로부터 인간 본연의 자존감을 빛내고 있는 것인가. 손상기는 심연의 잠재적 무의식 속에서 자신과 같은 존재감을 군상들 속에 담아냈을 것이다.

손상기의 작가적 시선을 논하기 위해 〈영원한 퇴원〉(1985), 〈비[雨]〉(1986) 그리고 〈비어 있는 항구〉(1987) 이 세 개의 작품을 살펴보고자 한다.

우선 〈영원한 퇴원〉이란 작품에서 눈에 보이는 현상은 그냥 빈 병실이다. 환자의 침대 위에는 평소에 사용하던 지팡이가 놓여 있을 뿐이다. 우리 눈에 들어오는 가시적인 현상은 무척 단순하다. 그러나 필자는 이 그림이 연극 무대의 한 장면처럼 보인다. 아직 연극이 시작되기 전이거나, 아니면 배우들이 연기를 끝낸 미장센(mise-en-scène)은 다음 장으로 넘어가기 직전의 모습으로 볼 수도 있겠다. 필자는 이 작품이 '잠재적 가능성(absence)'과 '가시적 현상(presence)'이라는 존재론적인 문제를 다루는 것이라고 생각한다. 지금 우리의 시각 속에 보이는 현상이 'presence'라면 눈에는 보이지 않는 'absence'한 스토리텔링이 오히려 주제일 수 있다. 가시적인(present) 현상을 흔적으로 삼아 잠재적 가능성(absence)의 상상적 스토리텔링을 유도한

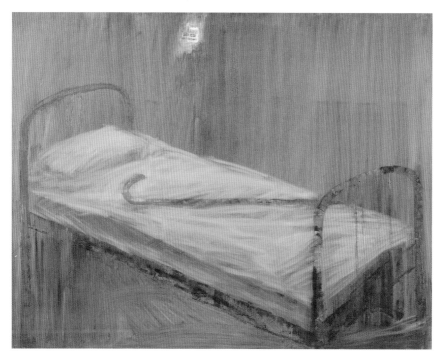

〈영원한 퇴원〉 112×145.5cm, 1985

다. 침대에 놓여 있는 지팡이는 그 환자가 연로한 노인이거나, 다리가 불편하여 지팡이에 의지하는 상이용사거나 또는 지팡이가 필요한 맹인일 수도 있다는 것이다. 각기 다른 설정에 따라 다른 시나리오를 상상할 수 있을 것이다. 거동에 필요한 지팡이니까, 그것이 침대에 놓여 있다는 것은 그가 죽어서 더 이상 이 지팡이가 필요 없다는 것일 수도 있지만, 그렇지 않은 다른 가능성도 배제할 수 없다.

〈비〉는 창문가에 꽃이 담긴 화병과 접시가 놓인 탁자가 있는 빈방의 풍경이다. 창밖은 비가 내려서 택지 작업을 중단한 텅 빈 땅이 펼쳐진 풍경이다. 텅 빈 방은 누구의 거실인지 아니면 어떤 카페인지 구별이 불가능하다. 왜냐하면 탁자가 창가에 바짝 붙어 있어서, 그 방의 성격을 딱히 규정할 수 없다. 이 작품 역시 absence와 presence에 관한 것이다. 이 작품 속에서 빈 공간(empty space)은 방 안만이 아니다. 바깥의 텅 비어 멀리까지 전개되는 개발 직전의 택지 풍경도 마찬가지로 빈 공간이다.

왜 텅 비었을까? 비가 와서? 원래는 판자촌이었던 부지를 불도저로 밀어 원주민들을 몰아내는 갈등과 정치적인 문제로 잠시 개발이 중단되어버린 상태의 텅 빔일까? 이 텅 빈 살롱의 주인이 판자촌 원주민을 몰아낸 조폭 두목이었을까? 그가 대박을 꿈꾸며 담배를 입에 물고 커피를 마시며 창밖의 재개발 현장에서 그가 동원한 조폭들이 무자비하게 원주민들을 끌어내는 광경을 바라보았던 바로 그 창문은 아닐까? 주어진 가시적

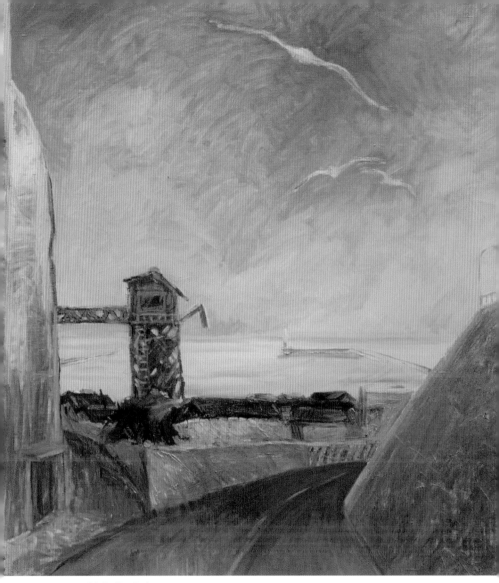

〈비어 있는 항구〉 100×100cm, 1987

인 그림 속의 흔적들은 비가시적인 그림의 주체를 관람자 각자의 상상에 따라 만들어가게 하는 것으로 이 그림 역시 한 연극의 미장센으로 볼 수 있지 않을까.

필자는 스테판 말라르메라는 프랑스 시인의 시를 연상해본다. 말라르메의 수수께끼 같은 몇 개의 힌트들…… 빈방, 화병, 탁자 그리고 창밖으론 험한 파도가 이는 바다 풍경…… 잔악한 범죄 또는 해일이나 지진 같은 대참사의 전조를 예시하듯…… 필자는 손상기의 〈비어 있는 항구〉라는 풍경화에서도 꼭 말라르메적 예시처럼 어떤 불길한 징조 같은 분위기를 읽을 수 있다. 즉, 가시적 항구 풍경이 다가 아니다. 오히려 그림에서는 아직 나타나지 않은 어떤 사건, 예를 들면 가까이 다가올 태풍 때문에 배들은 안전한 곳으로 대피시켰고, 회색 하늘엔 두 마리의 기러기들 역시 다가오는 태풍을 피해 외롭게 날고 있는 것 같기도 하고. 태풍이 몰아친 후 엄청난 피해의 복구 활동으로 이 텅 빈 항구는 복구 노동에 동원된 군인, 경찰, 이웃 사람들로 꽉 찰 것이다. 물론 또 다른 비가시적이지만 잠재적 실재로서의 가능성도 있다. 어디선가 멀지 않은 곳에서 핵폭탄의 강력한 방사선이 이 항구 도시에 도달하여, 모든 생명이 죽고, 아무런 인적도 없는 침묵하고 죽은 도시가 되었다는 현대 문명의 종말적 시나리오. 그런 시나리오가 절대적으로 현실화의 가능성을 내재하고 있기 때문에 허구로 치부할 수 없다는 점이 중요하다. 그리고 존재론적으로는 허구가 아닌 잠재적 실재

인 것이다. 물리학에서 potential force라는 것이 있다. 그것이 촉발(trigger)되기 전에는 그 존재나 실재를 알 수 없지만, 그것이 없는 것이 아니다. 손상기의 작품들은 좀더 세련된 의미에서의 존재론적 실재를 담아내는 들뢰즈[3]가 말하는 존재론적 미학?(ontoaesthetics)에 속한다고 볼 수 있을 것이다.

이상에서 언급한 작품들은 각기 모티프는 다르지만, 하나같이 '장애물'이 상징적 은유로서 작동하는 회화적 시각과 시선으로 그린 작품들이다. 즉, 그런 독특한 작가적 시선을 갖기 위해서는 그런 시선을 가질 수 있는 존재론적 잠재 무의식에서 접속을 차단하는 장애물들의 역할을 이해하는 것이 중요하다. 장애물이지만, 장애물이 있어서 그것의 이면을, 심층의 실재를 알아차리고, 그 장애물을 통과하여 또는 돌아가서 그것이 차단하는 잠재적 무의식에 접속하여 진아를 찾는다. 그 진아를 씨앗(또는 부화될 '알로 삼아) 삼아 나다운 싹을 움틔워 나다운 꽃을 피우는 것을 '알움다움'이라고 한국의 고어에서는 말한다. 서양의 아름다움과는 다른 개념이다.

손상기는 현실 속의 물리적인 장애물은 물론 의식 속의 장애물이 많아서, 그것을 잊고 내려놓는 자기만의 방법을 찾는다. 책을 통해서가 아니라, 직관으로 무의식적으로 이런 진짜 예술성, 예술 본연의 모습을 스스로 찾은 것이다. 필자는 손상기의

3) 스티븐 제프크(Stephen Zepke)가 저서《Art as abstract machine》(Routledge, 2005)에서 다루는 주제다.

작품들에서 바로 이런 예술성, 예술 본연의 모습을 보았다. 손상기는 삼십일 년 전에 작고했고, 그의 화풍은 21세기에 국제적으로 유행하는 주류의 예술 조류에 역행하는 구상작품으로 우리 시대의 동시대적 예술 분위기와는 동떨어진다고 볼 여지가 많이 있다. 다만, 그렇게 생각하는 사람들의 역사 인식이 과연 정확한가는 따져볼 일이다. 지금 한국의 미술사가, 평론가들, 교육자들, 화랑이나 미술관 큐레이터 및 미술 시장 종사자들은 사대주의적으로 서구 중심부 주류 예술 유행에 경도되어 있다. 만일 서구의 후기 모던 예술이 내용이 없는 허무주의의 발로일 뿐이라면? 얼핏 보면(자세히 보고 사유하지도 않은 피상적 얼핏 보기) 구닥다리 예술 형태로 보이는 손상기류의 작품들이 오히려 동시대 가짜 위장 모던 예술에 경종을 울리며 새로운 가능성을 제시할 수 있을 것이다.

손상기의 몇 작품들을 구체적으로 보면서 이미 언급하였지만, 그는 추사 김정희나 윤형근이 이미 한 것처럼, 비가시적인 잠재적 무의식의 세계에서만 찾을 수 있는 의식 속에서의 시선과는 다른 작가적 시선을 확보하여 세상을 새롭게 보고 작품에 임하였다는 것을 알 수 있다.

그런 의미에서 추사 김정희가 만년에 어떤 깨달음을 계기로 법고창신의 길을 걸으면서 자기만의 서예 또는 서화체를 발견하여 한·중·일을 통틀어 동양 세계권에서 우뚝 선 획예술의 거장이 된 것을 귀감으로 삼아야 할 것이다. (필자는 윤형근의 "나의

그림은 추사 김정희의 쓰기에서 시작되었다"라는 말 한마디를 화두로 삼아, 윤형근의 추상화를 완전히 새로운 각도에서 해석하였다.)

손상기의 작품을 자세히 보면, 그도 추사 김정희의 법고창신의 동양적 근대 예술정신을 계승한 한국의 걸출한 작가 중 한 사람으로 간주할 수 있다고 본다. 그의 〈잘린 산〉(1985)이란 작품에서의 붓질은 추사의 획 긋기처럼 기 에너지가 충만하다. 그리고 그의 많은 그림들은 매우 힘차다. 용맹스러운 힘참이 아니라, 우주적 기운을 담아내는 비감상적인 순수 우주 에너지의 생동감이 넘친다.

추사의 동양적 법고창신은 도가에서 얘기하는 근원 또는 본래 모습으로의 회귀가 그들 수행의 목적이었다. 예술 본래의 모습으로 가까이 돌아가서 오늘날의 시대정신에 걸맞은 그림을 그리는 것은 서구의 사상가들 하이데거나 들뢰즈 또는 아감벤이 주장하는 것과 일맥상통한다. 서구 중심부에서가 아니라 오히려 동양의 한국에서 현대 미술을 구원하고 창신할 예술정신, 예술철학이 나오고 있으며, 도가에서는 본래의 모습, 근원으로의 회귀 또는 근원의 모습을 반박(소박함의 미덕으로 회귀)의 소박함, 어리숙함(拙), 이런 '촌스러움' 속에서 찾았다.
필자는 손상기의 삶 자체가 바로 그런 '소박'함 자체였고, 그의 작품 또한 모든 허영을 배제한 삶과 예술의 태도로 법고창신의 철학에 잘 부응한다고 생각한다.

3＿손상기는 현대 미술의 허무주의에 물들지 않고 예술 본래의 모습을 스스로 찾아 작품 속에 담아낼 수 있었나?

이 질문은 그냥 레토릭(rhetoric)한 질문이 아니다. 시대를 풍미하는 예술계의 분위기에 휩쓸리지 않는 것은 아주 힘들다. 그런 유혹을 물리치고 자신의 진실한 목소리를 찾아 지켜낸다는 것은 기적이다. 역설적으로 그의 어떤 불행은 그의 구원이었고 궁극적인 행복이었다. 이런 질문에 대한 대답을 여러 각도에서 시도하려니 여러 돌아가기(detour)가 필요하다.

쑥쑥 소설처럼 읽히지 않아 독자들을 짜증 나게 하겠지만 인내심을 갖고 읽어주길 바란다.

3-1

필자는 손상기의 다음과 같은 두 개의 언급을 제시하겠다.

나는 역설로, 미술사나 현재 세계 각국에서 유행되는 조류나 유파는 아무것도(의식하지 않음) 모른다.

역사의식이 우선이냐 미의식이 우선이냐 하지만 한 시대를 사는 인간으로서 충실한 작가가 자기 자신의 마음에 찰 작품을 진지하고 정직하게 제작한다면 그것이 어떻게 역사와 분리되고 미와 구분되겠는가?

필자는 이 두 개의 손상기의 어록에서 손상기의 작품 세계를 풀어나갈 열쇠를 발견하였다. 한국의 수많은 그리고 소위 말하는 '선진' 서구의 여타 화가·예술가들과 차별화된 그의 작품의 정체성과, 그가 펼치는 예술 세계의 시대적 중요성과 더불어 한국에까지 보편화된 서구식 사유에 물들지 않고 그가 어떻게 동양 고유의 정신성·예술성을 유지하였는지를 그의 어록 속에서 읽어낼 수 있었다.

손상기는 불구의 몸이었고 또 가난했다. 경제적으로 그리고 특히 신체적으로 그는 보통 사람들이 누리는 행동의 자유를 누리지 못했다. 지금에야 휠체어를 타고 지하철도 탈 수 있지만, 그가 살던 시절만 해도 신체 장애인에 대한 국가적인 그리고 사회적인 차원에서의 배려가 전무하였다. 그의 행동반경(range of physical mobility)은 거의 제한되었다. 경제적 가난은 교육을 통한 지식적 유희의 반경 또한 제한하였다. (그러나 역설적으로 이런 제한은 오히려 그에게 예술가로서의 구원salvation이었는지 모른다. 나중에 다시 이 점으로 돌아와 논지를 전개하겠지만……)

3-2

일본과 한국에서는 서양식 현대 교육제도를 채택하면서부터, 교과목 중 하나인 미술은 '동양화'와 '서양화'로 나누어 교육하는 것을 불문율처럼 여기고 있다. (물론 일본에서 먼저 시작되었고, 삼십육 년 동안 일본에 강제 합방되었던 한국에서는 일본의 모든 교육제도

를 그대로 본받았다.) 서구화(西歐化)와 탈아(脫亞)를 통한 일본의 근대화를 꾀하던 일본의 근대주의자들은 모든 교육제도를 서구의 그것을 그대로 모방하였다. 동경에 일본 최초의 서구식 현대적인 미술대학이 생겼을 때, 교과 과정은 서양의 미술대학과 대동소이한 것은 물론이고, 학생들이 가능하면 신속히 서양 미술의 회화적 규범에 익숙해지도록 하기 위해, 전통 일본 회화 연습을 학내에서 금지하였다. 이런 과격한 조치는 일본 전통파들로부터 항의와 저항을 불러일으켰다. 동경제국대학의 최초의 철학 교수 어니스트 페놀로사(Ernest Fenollosa)는 일본 전통파의 입장을 가장 잘 대변하였다. 그는 일본의 과격파 근대주의자를 향해 특히 미술에 있어서, '너희 것도 아주 훌륭하고 보존할 가치가 있다'고 항변하고 일본 및 동양적 예술 말살 정책의 반대운동에 앞장섰다. 이런 반대 운동의 결과로 근대주의자들은 타협점을 찾아, 새로 생기는 미술대학의 교과 과정은 기획한 대로 전적으로 서양의 것으로 하되, 동양화과를 새로 만들어 동양화를 전공할 수 있게 하였다.

주객이 뒤바뀐 이 사건은 시사하는 바가 실로 크다. 자생적인 동양·일본의 회화는 특화된 전공에 불과하고, 초등학교에서 시작되는 모든 미술교육은 서양 미술 일색이 되어, 시각언어를 서양의 그것으로 대체한 것이다. 학교에서 단지 미술교육의 교과 과정을 바꾼다고, 서양 시각언어를 통한 일본 미술의 현대화를 이룰 수 있을 것이라는 전제에 대한 심각한 반성과 예술철학

적인 성찰도 고민도 없었던 것 같다. (페놀로사 교수도 제대로 체계를
잡지 못했다.) 일본의 전통 회화를 그만두고 서양 회화만을 일본
의 젊은 세대 화가 지망생들한테 교육시키는 것은, 서양화의 화
법과 색채 및 구도 같은 시각언어를 서양의 그것으로 대치시킨
다는 의미 외에 더 중요한 전제, 일본의 현대 미술이 서양의 현
대 미술은 물론 문화·역사를 전부 통째로 짊어져야 한다는 것
임을 일본 미술의 현대화의 기수들은 크게 간과하였다. 그렇지
않으면 진정한 서양화(西洋化)를 통한 서양화(西洋畵)를 통째로
일본에 이식시킬 수 없다. 서양 미술의 역사까지 짊어져야 한다
는 말의 의미는 서양 미술의 과거와 현재 그리고 미래를 함께
짊어져야 한다는 것이다. 역사는 나름대로의 상태(shape)와 동
력이 있어서 그냥 우연의 연속일 수 없다.

한 문명권의 역사를 통째로 스스로 짊어진다는 것은 불가
능하다. 역사는 계속되는 축적이지, 어떤 한순간에 통째로 이식
시킬 수 있는 것이 아니기 때문이다. 역사를 통째로 이식시키지
못하고 단편적인 서양의 화법과 시각적인 언어나 수용해보았
자, 결국은 서양 회화 세계의 변두리나 차지할 수밖에 없다. 영
구한 '서양화의 아류'나 형성하게 될 운명을 스스로 선택하는
꼴이 된다. 클레멘트 그린버그(Clement Greenberg)는 필자와 나
눈 대화 속에서 1970년대 초반의 일본 현대 서양화 작가들에
대하여 "Some of them came very close, but not quite"라고
언급하였다. 필자는 그린버그가 일본 화가들에 대해 비하 발언

을 한 것이라 생각하지 않는다. 당연한 것을, 아니 그럴 수밖에 없는 것을 지적했을 뿐이다. 일본처럼 스스로 모든 사회·문화를 서양화시키기로 선택한 국가가 있는가 하면, 다른 대부분의 국가들은 18, 19세기 서구 제국주의의 전성기에 강제로 정복당하여 억지로 서구의 문물을 수용하게 된 경우도 있다. 어떻든 이런 모든 비서구의 각 지역의 문명권은 서구 중심부의 변두리를 차지하고, 스스로 선택하지 않은 서구화를 통한 현대화의 역사를 써가게 되었다. 바로 이런 연유로 일본처럼 미술교육의 현대화가 가져다준 결과는 서양 미술 역사에 합류하여 서양 미술 역사를 함께 써가는 것도 아니고, 기껏해야 서구의 여러 유파나 사조의 아류에 해당하는 작품들이나 생산해내는 데 만족하면서, 항상 해바라기처럼 서구 중심부에서 일어나는 새로운 미술 조류에 민감하게 반응하는 환경에 놓이게 되었을 뿐이다. 그러니 본연의 목적이었던, 서구화와 탈아의 달성만 실패한 것이 아니라, 미술에서는 서양 미술사에 완전하게 소속된 것도 아니고, 고유의 전통적인 동양 미술의 뿌리조차 잃어버리게 되어, 그야말로 정체성을 잃어버린 문화적 미아가 되어버렸다. (서구 관객들이 보고 싶은 일본화 그리고 동양화로 변질된다.) 이것은 중심부와 주변부로 나누어 패권국들과 그들의 속국들로 세계 체제가 구성되었을 때 필연적으로 피패권국(속국들)의 지식인, 예술가들이 감당해야 할 역사적인 운명이다.

주변부 국가·사회의 화가들이 서구 미술의 아류가 되길 거

부하고 자신만의 독특한 예술 세계를 펼쳐나가는 것은 불가능한 것인가? 이 질문은 비서구 중심부 국가·사회 출신의 모든 예술가와 과거 식민지를 경험한 피지배국 태생의 모든 예술가들이 숙명처럼 안고 고민해야 할 질문이다. 한국을 포함한 대부분의 피식민지 국가 출신 예술가들이 이 질문에 제대로 된 대답을 하지 못하였지만 손상기는 당당하게 대응하면서 질문에 대한 긍정의 대답과 가능성을 보여준다. 여전히 국제적 중심부와 주변부로 나누어진 후기 산업자본주의 세계 체제 속의 국제 예술 문화 환경 속에서 손상기는 이 시대의 귀감이 되는 작가이다.

3-3

서구 미술 역사를 온전하게 자가화(internalize)하지 못한 상태에서, 주변부 국가에서 서양화를 공부하는 미술학도들은 당연히, 아니 필연적으로 서구의 국제적인 예술 문화의 중심부에서 일어나는 미술계의 여러 시류, 조류 또는 유파에 귀를 기울이고 거기에서 일어나는 모든 스타일적 변화에 민감하게 반응하여 누가 먼저 그것을 감지하고 누가 먼저 한국 미술계에 도입했느냐가 마치 대단한 예술적 성취처럼 여기는 세태가 지금까지 계속되고 있는 것은 아닌가?

비교적 서울의 상위권 대학에서 수학하는 미술학도들의 서구 중심부에 대한 지적·창작적 동경이 대단하였던 시절에, 손상기는 신체적 그리고 경제적 환경 조건 때문에, 그런 동경은 사치

〈그날에 나는〉 130×97cm, 1975

요 허영일 뿐이었다. 그는 파리 거리의 예술가를 동경하기 이전에, 훨씬 더 생존에 직접적으로 결부된 신체적인 불구라는 조건이 어린 시절부터 사회에서 무시당하는(marginalize) 아픔을 경험하면서 적응해야 했기 때문에 자신이 가질 수 없는 것으로 고민할 여력이 없었을 것이다. (한 예로, 그는 초등학교 시절, 꼽추라고 놀리는 악동들한테 던질 조그만 자갈을 몇 개씩 주머니에 넣고 다녔다고 한다.)

초등학교 때부터 손상기는 미술에 소질을 보였고, 미술에 대한 자신감을 자존의 수단으로 삼았다. 잘 그린 그의 그림 앞에서는, 그를 불구자로서보다 미술에 재능 있는 아이로 봐주어 일시적으로나마 그에게 대명사처럼 낙인찍힌 '꼽추, 불구'라는 명칭이 잊힌다. 그가 초·중·고등학교 그리고 원광대학교 미술교육과에서 받은 미술교육이 서양 아류적인 미술교육에 불과하다는 것은 자명하다. 당시 한국의 학교와 대학에서의 서양화라는 이름의 미술교육이 배출한 미술학도들은 하나같이, 파편적인 서양 미술사의 이해와 서양 미술의 고유한 시각언어의 단어(idiom)들에 대한 무지의 사이비 서양 미술을 하고 있었을 것이다. 손상기가 배우고 손댈 수 있었던 것은 그런 수준의 서양 미술이었다.

손상기는 서양 미술의 아류나 창작하는 주변부 화가의 운명을 극복하고 어떻게 자기만의 목소리를 찾아서 독창적인 미술 세계를 전개할 수 있었나? 동시대에 그보다 더 유명세를 탄

수많은 한국 화가보다 더 훌륭한 창의적인 화가로서 역사적인 자리매김을 한 저력의 근원은 무엇인지 그 대답을 찾아보자.

손상기는 서양 미술의 국제적인 수도, 동경의 도시 파리에서 또는 신흥 국제 미술의 중심 도시로 뜨고 있는 뉴욕 맨해튼에서 누가 어떤 그림을 그리는지 관심을 두지 않았다. 신체적으로 또 경제적으로 하루하루를 살아가는 삶 자체가 힘든 전쟁터 같았던 그에게, 파리에서 누가 무슨 그림을 그리는지 관심을 둘 여유가 없었다. 대신, 그는 서구 예술 심장부의 흐름에 반응하는 화가들과는 다른 미술에 임하는 작가정신을 갖게 되었다.

사람들이 보통 생각하는 이상으로 불편한 몸 때문에 그의 행동반경은 상당히 제한적이어서 불행하게도 손상기는 파리로의 동경 유학 같은 것은 꿈도 꿀 수 없는 처지였지만 아예 관심도 없었다. 반면에 그의 불행은 매 순간 그가 배우고 닦은 것만으로, 최선을 다해 완성도 높은 작품을 만드는 장인정신을 갖게 하는 원동력이 되었다. 앞으로 더 많은 공부를 한 다음에 정말 좋은 작품을 만들겠다는 것이 아니라, 지금 내가 갖고 있는 재능과 내가 배운 기술을 모두 동원하여 제작 과정에서 매 순간 완성도 있는 최고의 작품을 만들기 위해 혼신을 다하여 몰입하였다. 세계 어디에서 누가 어떤 종류의 작품을 하는지 곁눈질할 시간도 또 그럴 겨를도 없었다. 손상기는 비록 서구 미술사에 속하는 촌스러운 시골 미술교육으로 배운 미술 창작을 위한 자원(resource)만으로, 표현의 진실성과 정직성으로 기적을 만들어냈다.

그의 작품은 제한된 미술교육만으로 소박하지만 진실된 예술성을 전달하여 관람자의 심금을 울리는 공명을 가능케 한다. 현란한 기법이나 교육 잘 받은 예술사적 세련미로는 불가능한, 진실된 소박함만이 표현해내는 진실과 정직의 표현이 주는 감동……. 이것이 손상기의 작품 세계이다. 좀더 설명해보자. 스탠리 카벨은 1968년 그의 저서에서 어떤 문화 예술 패러다임의 무정부적인 혼돈 속에서 판치는 지적 사기의 유희의 수렁에 빠지지 않고, 진실된 예술성을 보존한 예술 작품을 만들 수 있는 유일한 방법은 예술가 개개인의 진실성과 정직으로 충만한 의연함이라고 하였다. 그는 서구 현대 예술이 처한 상황을 성격 짓자면, 그것이 미술이건 음악이건 문학이건, 항상 산재한 사기의 가능성이라고 한다("What characterizes the situation of modern art today is the pervasive possibility of fraudulence"). 사실은 굉장히 심오한 20세기 최고의 예술철학자의 지적인데, 불행히도 서구 중심부 예술 세계에서도 카벨의 이 같은 지적은 제대로 알려진 것 같지 않다. 너무나도 중요한 지적이라, 조금만 더 설명을 덧붙여보자. 카벨이 여기서 말하는 '사기의 가능성'이란 무엇을 말하나? 모든 예술 행위, 즉 그림을 그려 전시하는 것 같은 인간 행위는 인간이 다른 사람한테 어떤 언어를 사용하여 말하는 언어 행위(speech act)와 비슷한 '사회 행위(social act)'라는 것이다. 모든 사회 행위는 함께 전제하는 규범(convention)이 있어야만 가능하며, 만일 그 규범이 깨져 제대로 규범 노릇을 못 하게 되는 상황이 오면 혼돈이 있을 뿐이다. 즉, 어떤 예술 행위를

정녕 '예술 행위'로 간주할 수 있느냐는 그 예술 행위가 전제한 규범 속에 내포된 기준(criteria)에 의해서 판단된다. 규범이 깨지면, 그 규범에서 어떤 것이 작품이고 어떤 것은 아닌지 판정할 잣대가 없어졌다는 말이 되는 것이다. 누가 어떤 미친 짓을 하고, '나는 지금 예술 행위를 한 것이다'라고 주장했을 때 그것을 탓할 잣대가 없어졌다면 판단에 혼돈이 일어난다. 그러나 이런 극심한 혼돈의 상황 속에서도, 인간은 영적 동물(spiritual being)이기 때문에 진심과 정직만으로 표현(예술 창작)에 임한다면 규범과 잣대를 떠나서, 무언으로 규범이나 어떤 기호 체제나 언어를 떠나서 순전히 존재(being)와 존재(being)로서 소통을 가능케하는 작품을 할 수 있을 것이다. 솔직히 그런 혼돈의 예술 문화의 chaos적 상황은 지금도 계속되고 있다. 이런 혼돈 속에서 진정한 예술의 규범 문제는 사라지고, 그것을 대체할 후기 산업자본주의 사회의 금융 시장 논리가 전개되고 있다. 이런 예술 상황 속에서의 담론은 자본 중심의 예술, 예술 시장 중심의 예술을 옹호해주는 급조된 그리고 임의적 이론적 유희에 불과하다.

촌놈 손상기는 예술 작업을 진실과 정직으로 무장하여, 색다른 예술 세계를 보여주었다. 지금의 혼란과 허무주의의 국제 예술 상황이 정리되어 진정한 예술을 되찾게 될 때 그의 작품들은 진정성 있는 예술로 드러날 것이다.

앞으로 되찾아야 할 진정한 예술성이 어떤 것인지, 진정성 있는 예술을 촌놈 손상기가 어떻게 할 수 있었는지에 대해 살펴

보고자 한다.

3-4

다음과 같은 장면을 상상해보라. 손상기가 처음으로 어머니의 보호 밖으로 나와 초등학교에 입학했을 때를. 시골 아이들이 순진하고 정직하고 착하지만은 않다. 그들은 자기와 다른 애들을 왕따시키기 일쑤여서 불구인 손상기는 첫날부터 소외감을 느끼게 되었을 것이다. 한국 사회에서는 불구자는 재수가 없고, 나쁜 팔자를 타고난 사람이라 가까이하기를 꺼리는 풍조가 있다. 그냥 멀리하는 것이 아니라, 짓궂게 '꼽추'라고 놀리고, 걷는 흉내도 내며 놀려댄다. 손상기에게는 큰 충격이었을 것이다. 트라우마! 그 자체였을 것이다. 그의 일기장에는 어릴 때 조그만 돌멩이를 항상 주머니에 넣고 다녔다는 구절이 있다. 퇴교할 때, 골목에서 기다리고 있다가 그를 놀리는 애들한테 던지기 위해서 지니고 다녔다 한다.

미술 시간에 선생님이 그가 그린 그림을 칭찬을 하였을 때, 손상기는 경이적인 발견의 순간을 맞이한다. 그 순간만이라도, 반 아이들은 그를 곱사등이 불구로 보는 것을 접어두고, 그림 잘 그리는 아이로 봐주었기 때문이다. 곱사등을 가진 소외된 인간이 아니라, 그냥 인간이 된 것이다. 그에게 새로운 정체성(identity)이 부여된 새롭게 태어난 날이나 마찬가지였을 것이다. 그때부터, 그림 그리기는 그에게는 자기존중(self respect)의 수단

〈통학길〉 97×130cm, 1976

이요, 불구가 아닌 온전한 인간으로서 다른 인간에게 다가갈 수 있는 소통의 수단이었던 것이다.

그는 몸은 비록 불구지만 영혼과 영혼의 대화를 갈망하는 감정(sensibility)을 가진 평범한 인간이라는 것을 보여주는 도구로서의 그림 그리기에 몰두하면서, 세상을 새롭게 보고, 자신을 성찰하는 계기도 마련한다. 왜? 사진기의 프레임을 통해 세상을 보면, 세상을 새롭게 보기 시작하듯, 그림을 그리기 위해 세상을 바라보면 세상은 다르게 보이고, 내면에서 새로운 것을 발견하게 된다. 비단 미술만이 아니라 모든 인간의 사회 행위 속에 그런 가능성은 내재되어 있다.

시골에서 그것도 예고가 아닌 상업학교 학생 신분으로 손상기는 작품 전시회를 열었다. 학생 작품을 모은 학예 전시회가 아니라 개인전이었다. 필자는 이 조숙한 개인전을 그의 조급한 성취욕으로 보지 않는다. 신체 조건이 건강한 사람과는 달리, 앞뒤가 꼽추인 그는 가슴 부분에 항상 압박감이 거세어, 조금만 움직여도 숨이 쉽게 찬다. 건강한 사람들이 대부분 미래에 사는 것에 비해 그는 어려서부터 현재에 사는 것을 배웠을 것이다. 그의 미래에 대한 생각이 보통 사람들과는 달랐을 뿐이다. 과거와 미래를 잊고 현재에 몰두하는 삶은 자신이 다른 사람들과는 달리 불구라는 사실을 잊고 보편적인 인간으로서의 삶의 행복을 맛볼 수 있게 하기 때문이었다. 그에게는 아직 준비가 안

되었는데, 앞으로 배울 것이 많은데…… 이런 생각으로 머뭇거리릴 여유가 없다. 매 순간의 현재에 그것이 아무리 미숙한 기법과 부족한 구사 능력일지라도, 주변의 자연을 그리고 사회 환경을 그리고 다른 사람들의 모습을 묘사하고 표현하며 자신의 전부를 드러내고 손을 내밀어 대화하려는 것이었다. 그는 다른 사람들과 비교할 줄 모르는 사람이었다. 그에게 주어진 모든 자원(resource)들을 동원하여 지극한 진실과 정직으로 자신을 표현하며 치열한 삶을 살았다.

그는 제한된 행동반경 속에서 그리고 그의 제한된 지적 지평선(intellectual horizon) 상에서, 그의 경험과 감성이 아무리 촌스러워도 개의치 않고, 자신에게 주어진 입장에서 본 세상을 부끄러워하지 않고, 진실과 정직으로 표현하여 예술 작품화하였다. 손상기의 예술 행위 속에는 서구 자본주의 세계 체제 속에서 구조조정된 예술·문화 담론에서 오랫동안 망각되었던 어떤 진실이 숨겨져 있다. 그 진실이란 '예술은 본래 특별한 재능을 타고난 선택된 인간들의 전유물이 아니라 모든 보통 사람에게 누구에게나 주어진 가장 인간적인 어떤 가능성을 지칭하는 것'이다. 이것을 '넓은 의미의 예술'이라 한다.

4__넓은 의미의 예술에 대한 부설 Excursus

4-1 새로운 개념 소개를 위한 서설

도대체 누가 예술가로 자처할 수 있고 누군 그럴 자격이 없는 것인가? 여기에 대한 대답이 없는 것은 아니다. 가장 잘 알려진 이론 중의 하나는 institutional theory of art로 그 사회 구성원들의 합의에 의해서 정의된다는 것이다. 언어라는 것도 그 언어를 구사하는 사회 공동체의 합의에 의해 소통이 가능한 것처럼, 예술도 하나의 인간의 사회 행위로서 그 사회의 구성원들이 무의식적이건 의식적이건 함께 전제하는 합의가 있기 때문에 예술 행위(그것이 작품 생산이건 공연이나 이벤트이건)를 가능하게 한다. 문제는 이 이론이 전위예술 행위에 대한 설명이나 규정에는 적합하지 않다는 것이다. 아서 단토나 그를 따른 조지 디키(George Dickie)는 자기네 예술론이 전위예술 현상을 잘 설명할 수 있기 때문에 다른 기존의 예술론보다 우월하다고 주장한다. 그들은 마르셀 뒤샹(Marcel Duchamp)의 레디메이드(ready-made)를 예술 작품으로 간주하도록 한 것은 그것이 화랑 전시라는 '예술 세계'(그 사회에서 공용되는) 공간에서 전시되었기 때문에 예술 작품성을 갖게 된다는 궤변을 늘어놓았다. 그러나 이미 테드 코언(Ted Cohen)이 어떻게 조지 디키가 뒤샹의 행위를 잘못 짚었는지 speech act 이론을 근거로 설득력 있게 보여주었다. 그러나 언어철학에 소양이 없는 (전위)예술가들이나 예술 역사가들 또는 예술 비평가들이나 예술 전문 기자들은 뒤샹의 행위를

잘못 이해하여 뒤샹이 마치 새로운 예술의 지평을 열고 새로운 예술의 언어를 제시한 양, '행위예술'이라는 장르를 만들었고, 작가들은 계속 흉내를 내고, 또 백남준에 의해 '비디오아트'라는 이름으로 탈바꿈까지 하였던 것이다.

테드 코언의 주장처럼 institutional theory of art에 의한 전위예술 행위나 이벤트의 설명이 개념적인 오류나 무지에 의한 것이었다면, 그 이후에 서구 예술 중심지에서 계속적으로 일어나고 있는 행위예술이니, 비디오아트니, 개념예술이니 하는 등등의 제 예술 행위는 '사기 행위'라고 보는 것이 타당할 것이다. (사실 뒤샹의 변기 전시는 예술 작품으로 출품한 것이 아니라 저항의 제스처에 불과했다. 그는 그 후 약 이십여 년간 예술 행위를 멈추었다. 즉, 예술은 끝났다고 생각하고 장기나 두면서 소일했던 것이다.) 서구 예술의 사기성은 어떻게 이해해야 할 것인가? 사실, 아서 단토나 조지 디키의 institutional theory of art는 결과적으로는 오류지만 어떻든 전위예술을 설명하기 위한 노력이 있었다. 엄밀히 따지자면, 이 이론이 새로운 것이 아니라 좀더 포괄적이고 심도 있는 conventional theory of art의 변형이라고 보면 된다. 사실, conventional theory of art는 명료하게 설명이 가능하다. 즉, 모든 예술 행위는 사회 행위라는 모든 사람이 동의할 수 있는 명제에서 시작한다. 모든 사회 행위는 그 사회 구성원의 암묵적인 합의, 즉 convention을 전제로 한다. 그러므로 모든 예술 행위는 conventional grammar를 전제로 한 사회 행위라는 것

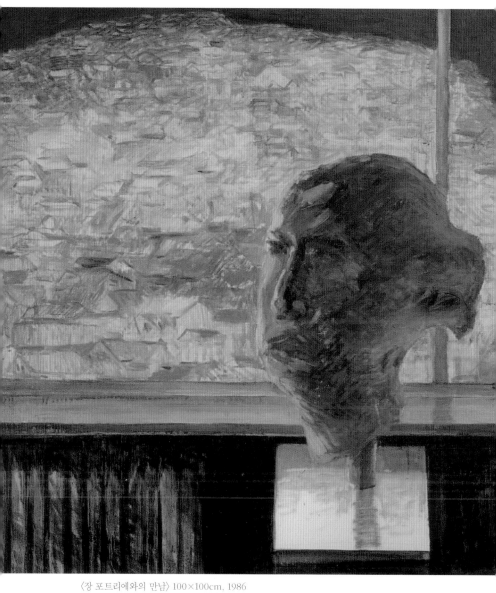

⟨장 포트리에와의 만남⟩ 100×100cm, 1986

이다. 하이데거와 더불어 20세기 전반부의 2대 천재 철학자의 하나로 추앙받는 비트겐슈타인은 같은 결론에 대해 이런 말로 대신했다. "자기 혼자만 이해하는 언어는 없다." 이것이 유명한 'impossibility of private language'의 이론이다.

18세기 중반 서양에서 예술가들은 그것이 미술이건 음악이건 문학이건, 예술에서의 서양 문명권의 공동 차원에서 암묵적으로 전제하던 convention of art(또는 예술의 언어나 문법이라고 불러도 좋다)의 합의가 깨졌다는 위기의식을 어렴풋이 의식하고 있었다. 그런 합의가 깨졌을 때, 사회 행위로서의 예술은 어떻게 계속해야 할 것인가? 이것이 바로 역사의식이 있는 첨단 예술가들이 진정한 의미에서 당면한 문제요 명제였다. 그 이후에 전개되는 서구 예술사는 모두 한결같이 이런 문제의식을 전제하고 나름대로 그 해결책을 강구하는 행위로 나타나게 된다. 이런 서구 정신문명의 위기를 카벨은 "현대 예술이 처한 상황을 가장 잘 특정 지을 수 있는 것은 항상 내재하는 '사기'의 가능성이다"라고 하였다. 서구의 모든 예술 분야에서 암묵적으로 전제되었던 합의의 문법들이 제구실을 못하게 된 상태에선, 더 이상 무엇이 예술이고 무엇이 예술이 아니라고 판별할 가치 기준이 모두 깨져버린다. 누구나 어떤 미친 짓을 하고도 예술 행위라고 주장하면 그것을 아니라고 반대할 모든 근거가 없어져버리고, 'Anything goes!'라는 말이 성립한다. 즉, 화랑이라는 공간에 들어가서 어떤 미친 짓을 해도, 그것은 전시로 포장된 이

상 미술 행위로 간주되고 그 행위자는 예술가로 인정받게 된다는 것이다.

지금 세계 예술 문화의 중심지라는 뉴욕, 런던, 파리, 독일의 베를린, 도쿄, 서울 등의 미술관에서 일어나는 거의 모든 예술 이벤트들, 베니스 비엔날레니, 카셀 도큐멘타니, 광주 비엔날레니 부산 비엔날레니 하는 비엔날레들에서 일어나는 예술 행위나 예술 이벤트들은 하나같이 이런 유의 'Anything goes!!'의 사기성 예술이라고 보면 된다. 세계의 중심지 예술이 첨단 예술이고 바로 그런 예술 형식을 우리(한국)도 따라 해야 한다고 생각하는 경향이 있다. 해외 비엔날레의 초청을 받으면 크게 출세한 것처럼 한국의 신문 방송에서는 떠드는데, 조금만 다른 시각에서 보면, 기껏해야 서구의 정신문명적인 공황 상태에서 공허한 허무주의적인 제스처나 하고 있는 서구 예술을 중심지 예술이라고 생각하는 것은 또 다른 사대주의요 식민 사관, 식민 문화관에서 벗어나지 못한 행동이라 볼 수 있다. 아서 단토와 독일의 한스 벨팅(Hans Belting)은 바로 이런 위기의 서구 문화/문명의 상황을 예술의 종말(End of Art)이라는 말로 표현하였다.

이런 End of Art의 역사적인 상황에서 '사기' 아닌 예술은 어떤 방식으로 계속될 수 있을까? 방식이 있긴 있는 것인가? 있다. 그러나 그것은 서구 자본주의 체제 속에서의 예술 시장을 중심으로 형성된 institutional structure 속에서의 예술가로서의 예술 행위는 아니다. 그것은 사기일 뿐이다. 그런 사회에서는 오히려 억압되고 망각되었던 다른 의미의, 아니 좀더 진정

한 의미의 예술을 되찾아야 한다. 어떻게? 서양의 예술 역사에 나 기술되는 그런 예술 행위보다 좀더 넓은 의미의 예술을 생각해야 한다. 직업 예술가들이 빼앗아 자기들의 전유물로 만들었던 예술을 본연의 자리로 되돌려놓아야 한다. 그 본연의 자리란 남녀노소를 가리지 않은 모든 인간이 다 예술가라는 것이다. 하루하루를 살아가는 것이 예술 그 자체여야 한다. 보통 사람들의 예술 행위를 보통 사람들의 언어 행위(ordinary language philosophy에서 말하는 speech act)에 비유하면 이해가 빠를 것 같다. 서구 자본주의 세계의 문화 문명의 가장 근본적인 정신적(spiritual) 바탕의 붕괴는 심지어 서구의 일상 언어 행위조차 어떤 위기 상황으로 몰고 왔고, 그 위기는 이미 심각한 도덕적인 위기로 나타났다.

스탠리 카벨이 쓴 사뮈엘 베케트(Samuel Beckett)의《엔드게임(Endgame)》에 대한 해설에선 다음과 같은 해석을 한다. 베케트의 이 희곡이 독특한 이유는 그 작품 속에 나오는 언어 구사 때문이다. 사람들은 보통 상호 소통하기 위해 언어를 구사하고, 그들이 단어를 선택할 때는 그 단어의 사전적인 어휘적 의미(lexical meaning) 이외에도 연상적 의미(associational meaning)가 중요한 역할을 하기도 한다.《엔드게임》에 나오는 문장들을 구성하는 모든 단어들은 한결같이 각 단어의 lexical meaning만으로 그 문장의 전체적인 의미를 도출하도록 하였다. 즉, literal meaning만으로 심층 구조(deep structure)에서 받쳐주는 통사 구조(syntactic structure)로 문장을 구성하였다. 왜 이런 과격한 언

어 행위를 이 작품에서 작품의 핵심 창조 원리로 삼았나? 스탠리 카벨에 의하면, 일상 언어가 너무 망가져서 이제는 그 언어가 진정한 의미의 소통의 수단으로도 문제가 있어서, 그 언어의 가장 시원적인 상태(literality condition)로 되돌아가서 언어를 정화시켜 다시 인간다운 소통을 가능하게 하자는 궁극의 목적과 의미가 깔려 있다는 것이다. 필자는 똑같은 현상이 미술과 음악에서도 나타나고 있었다는 주장을 펼친 바 있다. 즉, 미술에서 모더니스트들의 미술적 추구는 바로 미술이라는 매체의 literality condition을 새롭게 재인식하여 우선 그 조건에 걸맞은 미술을 하면서, 지금까지의 모든 전통적인 미술 행위를 역사적으로 해체하자는 작업이었다는 주장이다. 즉, 모더니스트의 미술적 추구는 미술의 죽음, 음악의 죽음, 문학의 죽음으로 표출될 수밖에 없다는 결론이다.

4-2 넓은 의미의 예술 행위

예술이 죽은 다음엔 어떻게 해야 하나? 공허한 허무주의의 제스처로 '사기' 예술이나 하고 있는 뉴욕이나 파리나 베를린의 전위니 첨단을 자처하는 예술가들과 같은 작업을 해야 하나? 아니면 다른 선택의 여지가 있기라도 한 것인가? 우선적으로, 작금의 서구 예술 문화의 위기 상황은 그들의 고유한 역사적인 경험 속에서 그들만의 역사적인 변증법적 필연성과 논리의 산물이다. 한국인이나 동양인들은 분명히 그 서구의 역사적 전개의 외부인(outsider)인데, 구태여 그들의 바람직하지 못한

비극적 운명을 왜 함께 짊어지려고 하는 것일까? 동북아시아인들도 어떤 강제성을 갖고 서구의 역사적인 전개에 편입된 감이 없지 않지만, 그래도 외부자로서 자기들의 내부적인 역사적 경험에서 필연적으로 나온 허무주의적 말로에 왜 그렇게 기꺼이 동참해야 하는지, 바보 같은 짓은 아닐까?

한국인으로 세계적인 예술가라고 추앙받는 백남준 씨가 "예술은 사기다"라고 한 말이 곧잘 인용되고 있지만, 그의 진의를 제대로 분석하고 해석한 기사는 본 적이 없는 것 같다. 국내에서 백남준 전문가를 자처하는 미술 비평가들도 이 말의 중요성을 간과하고 있다. 과연 백남준은 뛰어난 예술 역사적 직관으로 End of Art의 상황을 인식하고, 그 후의 모든 예술 행위는 'Anything goes!'가 되었다는 것을 알고 한 말인지 아니면 그냥 어떤 효과를 위한 말장난이었는지는 분명치 않다. 아무튼, 그는 서구 허무주의자들의 마지막 사기극의 게임이나 하는 서구 예술 세계에서 서구의 어느 누구보다 더 뛰어난 능력으로 그 게임을 잘해냈다. 그러나, 그가 그런 서구의 문화 문명적인 위기 상황에서 서구 예술의 새로운 돌파구를 마련한 위대한 예술가였나? 단지 서구 전위예술의 사기극을 즐기며 그 게임을 잘한 사람이었나? 아무튼 그는 그 세계에서는 화려한 승자이다. 서구 전위예술의 중요성은 그들이 내용 있는 어떤 감동을 주는 훌륭한 예술 행위를 하기 때문이 아니다. 그들의 중요성은 그들의 생각 없는 (자기들은 생각 있다고 생각하겠지만) 예술이라는 이름

의 작업들이 그리고 그들이 서구 사회에서 계속 생존하고 있기 때문이다. 서구 문명의 마지막 단계에서의 허무주의가 가장 눈에 잘 띄는 병든 서구 역사의 증상이므로 그 역사적 전개를 이해하고 해석하는 데 좋은 자료가 되었다. 그들은 예술 역사라기보다는 사회 역사 또는 문화 역사에 소속된다.

End of Art 이후의 예술은 아예 없는 것일까? 아니다. 오히려 예술 본연의 모습을 되찾을 수 있는 좋은 기회가 되는 것이다. ordinary language philosophy에 비교되는 'ordinary people's ordinary art'로 명명하면 좋을 것 같다. 또는 '소박한 예술'이라고 불러도 좋다. 자연인으로서의 모든 인간이 하는 행위는 모두가 사회 행위(social act)일 수밖에 없다. 인간은 사회적인 존재인 것이다. 넓은 의미의 예술 행위란 역시 사회적 존재로서 타자들과의 소통을 위한 것이다. 칸트가 한 말을 떠올려보자. "Art is an expression of a very basic human aspiration towards a perfect community." 그리고 또 한마디 더. "This very human aspiration is the ground for the possibility of human spirituality." 인간은 그냥 물질적인 존재가 아닌 영혼이 있는 정신적 존재이고 인간이 그럴 수 있는 것은 바로 서로 간의 특별한 소통을 추구하는 행위, 즉 예술 행위 때문이라는 것이다. 그렇다면 이런 개념의 예술은 직업 예술가들의 전유물이 아니다. 모든 인간은 인간이기 때문에 예술적인 행위를 추구하게 되어 있다. 다만, 살아가는 동안에 인간은 인간 본연의 모

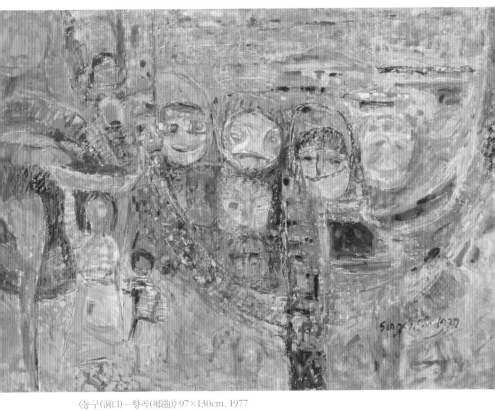

⟨동구(洞口)—향곡(鄕曲)⟩ 97×130cm, 1977

습을 망각하고 기계적으로 자기들 스스로 만든 족쇄 속에서 영혼과 정신성도 잃어버리고 황폐화의 길을 걷는 삶을 산다. 그것이 인간의 비극이라면 비극인 것이다. 반드시 거대 종교에 개의치 않고도 그런 황폐화의 길을 걷는 일상 속에서 순간순간, 순간적인 구원의 가능성은 모든 인간의 두뇌에 내재(hard-wire)되어 있다.

'see'라는 단어로 묘사되는 시각적인 경험들은 내 시야에 들어오는 모든 대상에 자동적으로 적용되는 그런 기계적인 '보기'이다. 반면에, 'notice'는 그냥 관습적인 기계적인 '보기'가 아니라, 어떤 예기치 못한 요소가 있어서, 어떤 대상이 내 눈에 뛰어 들어오는 것 같은 시각적인 경험이 있을 때 적용되는 단어이다. 일상 속에서의 익숙한 것이 어느 날 갑자기 새롭게 보여질 때, 그때 우리 인간은 짐짓 놀라게 된다.

일상의 사소한 것에서 발견한 새로움은 조그맣게나마 자신을 변하게 하고 거기서 환희를 느낄 수도 있을 것이다. 익숙한 일상에서 새로운 것을 찾을 수 있는 것은 기쁨이요, 놀라움이다. 그럴 때 우리 인간은 같은 동료 인간에게 손을 내밀고 싶어 한다. 즉, '나는 이걸 이렇게 보았는데, 당신은 어떻게 보셨나요?(This is what I saw. Do you see what I see?)' 가장 순수한 의미에서의 인간과 인간의 연결을 위한 소박하고 절실한 제스처인 것이다. 아무런 사적인 손익 계산 없이 순순한 sensibility의 차원에서 대화를 시작하자는 것이다. 진정한 우정도 사랑도 이렇

게 소박하게 시작되는 것이다. 이런 가장 순수한 일상의 기계적 관습에서 벗어난 소통의 제스처, 그것이 바로 예술 행위인 것이다. notice하여 다른 동료 인간한테 'Do you see what I see?'라는 차원에서 대화를 나누고('Calling attention of others to what I have noticed'), 그리고 그 타자가 공감하여주었을 때, 우리(나와 타자)가 함께 내가 notice한 것을, 그 감정을, 그 새로운 시각을 또는 깨달음을 공유했을(share) 때, 우리는 'Art has transpired'라고 말할 수 있다. 비록 짧은 순간이나마 칸트가 언급한 두 영혼 간에 아무런 벽이 없는 그런 완벽한 소통이 이루어진다. 바로 그런 진정한 영혼의 만남의 뿌듯함을 통해 순간적으로나마 구원을 경험할 수 있다는 것이다. 우리는 영구한 구원을 추구하는 것이 아니라 순간순간을 진실하게 자신의 존재를 실감하며 살아가는 것이다. (제1차 세계대전 전 제정 러시아의 상트페테르부르크에선 Formalist Circle이라는 미학, 철학, 문학 서클이 있었다. 이들의 예술론은 'Art is a technique for making what is familiar unfamiliar'이다. 이것이 바로 빅토르 시클롭스키Victor Shklovsky의 예술론이다. 러시아어로는 '오스트라네니ostranenie'.)

소박하게 자기가 느낀 것, 깨달은 것, 경험한 것 등등을 최소한 한 명의 타자에게 'Do you see what I see?'의 차원에서 표현하여 보여주거나 들려주는 것, 그것이 바로 예술 행위인 것이다. 즉, 일상의 사건을 새롭게 보는 것, 이것이야말로 인생의 의미를 발견할 수 있는 순간이다. 우리에게 삶의 의미는 바로

우리의 주변에서 지금 현재 일어나고 있는 일에 있다.

5_손상기로 돌아와서: 결론

중국 송대의 천재 시인이라던 소동파나 조선 말의 추사 김정희는 둘 다 오랜 귀양살이를 통한 소외감 속에서 각고의 인내와 고독의 세월을 보내면서, 분노와 좌절의 감정을 극복하고 담담한 정신 상태를 찾게 된다. 그들은 수행을 통한 의연함을 내면화하는 과정을 겪었고, 바로 그런 담담함과 의연함이 소동파의 시작들 그리고 추사의 서예와 회화에 전면적으로 배어나온다. 모든 감정을 배제하고 세계를 중립적인 입장에서 담담하고 의연하게 바라보고 작품화한다. 그렇다고 그들의 작품이 냉랭하고 차가울 필요는 없다. 넘치는 격정보다 오히려 자신의 감정조차 담담하게 관조하는 것이 동양 예술가들이 담담함 또는 의연함을 최고의 예술적 가치로 간주하고 추구한 이유이다.

손상기는 추사나 소동파처럼 담담함을 그의 예술 가치로 구현한 작가이다. 그는 신체적인 불구로 인해 사회에서 소외되고, 어려서부터 좌절과 고독의 상처와 아픔을 경험하면서 살았다. 이런 과정 속에서 그가 살기 위해서는 그와 절대로 화합할 수 없는 정상적인 사회와 세계에 대해 담담하고 의연한 태도를 가져야만 했다. 어떤 이들한테는 오랜 각고의 수행을 통해서나

비로소 얻게 되는 담담함의 마음 자세를, 그는 태어난 불행 때문에 담담함을 강요받을 수밖에 없었다. 그는 소외와 고독을 극복하기 위해 그림 그리기로 최선을 다하였고, 보통 사람으로서의 타자들과 소통하는 유일한 수단으로 삼았다. 그림 그리기 외에는 모든 타자들과의 소통은 그가 보기 흉한 앞뒤 쌍꼽추의 불구자라는 사실에 의해 우선적으로 걸러지고 제한되었다.

그는 밖의 사회와 세계에 대해 담담한 태도로 관조하고 소통할 수 있었기 때문에 미술적 표현에 있어서 항상 진실되고 정직할 수 있었다. 그렇지 않으면, 오히려 자신의 불구를 보상받기(compensate) 위해 자기가 아닌 허구의 제스처가 나왔을 것이다. 어려서 트라우마를 겪은 많은 사람들은 그 트라우마의 상처를 극복하지 못하고 정신적으로 방황하고, 자기 정체성의 위기를 극복하지 못하여 여러 가지의 anti-social mental pathology의 증세를 보인다. 손상기는 마치 오래 수행을 한 수도자처럼, 의연함과 담담함으로 모든 트라우마의 상처를 극복하고 진실과 정직으로 그의 제한된 예술 창작의 자원들을 극복하여 오히려 더 넓고 심오한 예술의 지평선을 발견하였다. 바로 넓은 의미의 예술의 세계를……

그의 작품은 하나같이 그의 주변의 일상 풍경이다. 그가 의연함을 견지하였기 때문에 비록 그런 초라한 일상의 풍경 속에서도 그에게는 천국을 발견할 수 있는 눈이 있었다. 좌절과 분

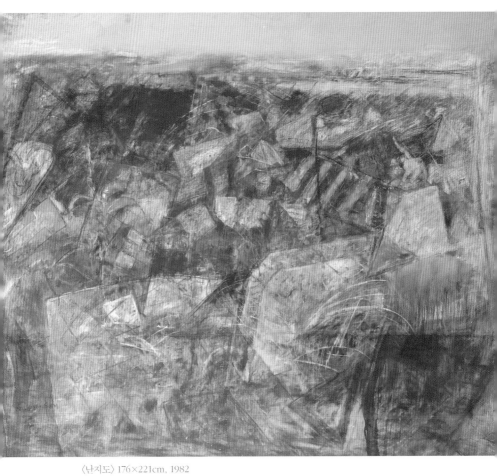

〈난지도〉 176×221cm, 1982

노에 젖어 있는 사람은 눈도 멀어져서 손상기처럼 주변 세상을
보는 것이 불가능하였을 것이다.

필자는 손상기를 예술혼을 불사른 천재 화가라든지 불구
와 가난을 극복하고 인간 승리를 이룩한 영웅이라는 수식어를
동원하여 설명하는 것은 그의 예술과 삶을 이해하는 데 아무런
도움이 되지 않는다고 생각한다. 우선 '예술혼'이라는 개념이
너무 애매하지 않은가? 근사하게는 들릴지 모르지만 '예술혼을
불살랐다'고 해서 무엇이 설명된단 말인가? 미사여구를 늘어놓
는 게 아니고 무엇인가?

그가 일생에서 바란 것은 아주 소박하고 평범한 삶의 행복
이었다. 모든 평범한 인간들이 누리는 조그만 행복들…… 남들
처럼 이성과의 사랑을, 가정을, 타자들과의 따듯한 대화를 통한
우정을, 최소한의 경제적인 안정을…….
손상기가 소박한 보통 사람으로서 매 순간에 처절할 정도
로 엄격한 진실됨과 정직으로 임한 예술적 표현은 모든 경계와
소통의 언어적 제한을 뛰어넘어 모든 보통 사람들에게 어떤 공
명을 일으키는 기적을 이루었다.

소박함을 단순함으로 오해하면 곤란하다. 소박한 시선으
로 세상 주변을 보는 것을 사회의식의 부족함이나 결여로 보는
것은 가당치도 않다. 애정을 갖고 손상기를 지켜본 한 평론가는

이렇게 썼다.

> 그의 작품 세계에서 짙게 풍기는 시적 서정성은 때로 민중 지향
> 적 현실 인식의 심도를 다소 희석시킬 가능성이 없지 않다. 그것
> 은 피상적으로 현실을 인식하는 자세일 수도 있고 혹은 현실의
> 모습을 지나치게 단면만 취재하여 잘못하다가는 본말이 뒤바뀔
> 수도 있기 때문이다. '공작도시'가 안고 있는 원초적이고 기본적
> 인 문제점들이 간과되고 표피적인 몇몇 인상만으로 군건한 조형
> 언어의 획득은 불가능하기 때문이다.

시적 서정성은 소박한 시선으로 주변을 보지 않고는 나올
수 없는 것이다. 이 평론가는 손상기의 공작도시 연작의 의미
를 잘못 짚고 있는 것이 분명하다. 손상기는 외부로부터 도입
한 형식적인 공식화된 이념으로 무장하여 공작도시가 안고 있
는 '원초적'이고 '기본적'인 문제점을 파헤치려는 것이 아니었
다. 아니 그것은 어떤 화가도 미술 작품으로서 해낼 수 없는 작
업이다. 그것은 사회과학자들이 할 일이다. 그러나 그런 공식화
된 이념으로는 공작도시가 안고 있는 기본적인 문제를 제대로
파헤치고 해결할 수 없을 것이다. 왜냐하면, 추상적이고 관념
적인 이념으로 사회·정치 문제를 해결한 예가 세계 역사상 없
기 때문이다. 바로 이런 것을 추사 김정희는 비로소 십 년 이상
의 귀양살이를 거치며 좌절과 고독을 되씹으면서 서예에 의지
하여 수행자로서 세상을 담담하게 관조하게 되었을 때 알게 되

었다. 심지어 젊은 시절 정열을 갖고 신봉했던 북학·실학 사상으로 타락한 속세에서 만인을 위한 천국을 세울 수 없다는 것도 결국 알게 되었다. 추사는 오히려 인간 개개인이 부단한 수행을 하듯 하루하루를 진실되고 정직하게 살면서, 우선 인간이 되어야겠다는 것을 깨닫게 된다. 그런 깨달음 이전과 이후의 추사의 필세는 변한다.[4] 과연 공작도시 연작 시리즈에서 손상기가 보여주려는 것은 무엇일까?

한 외국인 인류학자(대구에서의 손상기 전시회를 보고 스티브 고리게스Steve Goriges가 쓴 간단한 편지 형식의 글에 잘 지적되어 있다)가 이렇게 썼다. 영어 원문과 함께 실린 한글 번역은 원문의 의미를 왜곡하여 전혀 엉뚱하게 해석하고 있어, 새로운 해석을 제시하였다. 원문 중에서도 마지막 두 문장만을 다루어보도록 하겠다.

However, as in the impressive image of the cliff caught in the splendor of sunset, and thus rising above the mundane world which men have created around it, we can see that there is a magnificent glory in endings, and indeed in every moment of existence as caught in an artist's eye. And such a vision is also the promise of a possibility of the limitation which most people allow to bind them to this world.

4) 이 점은 필자의 윤형근 원고에서 지적하였다.

기존의 번역은 다음과 같다. "그러나, 석양의 찬란함 속에 포착되어 마치 인간이 만든 세속적인 세계를 의연히 넘어선 듯한 벼랑의 이미지는 사물의 궁극성에 내포된 빛나는 영광이 화가의 눈에 포착되어 존재의 모든 계기로 발현하고 있음을 느낄 수 있습니다. 그리고 이 같은 통찰은 대부분의 사람들이 어쩔 수 없이 묶여 있는 속세의 온갖 한계를 넘어설 수 있는 가능성을 던져줍니다." 근사하게 들리는 번역이지만, 근사하게 들릴 뿐이지 내용이 없는 번역이라고 여겨진다. 필자의 번역은 완전히 다르다. "석양의 찬란함 속에서 포착된 벼랑의 이미지는 그 벼랑이 그 주위에 (초라하게) 급조된 판자촌의 동네의 궁상맞음을 벗어나 (넘어서) 우뚝 선 것처럼, 이 세상을 살아가자면 누구나 겪어야 할 고생, 좌절, 아픔 등등을 잘 견뎌내 끝내는 그 인고의 세월이 허송세월이 아니라 어떤 방법으로라도 그 인고의 결과는 빛나는 영광으로 비쳐질 것이며, 모든 존재의 순간순간에 그 삶이 아무리 힘들어도 순간순간에는 어떤 소박하지만 삶의 존재를 찬양할 만한 것이 현존하며, 그것은 볼 줄 알고 느낄 줄 알아야 하는데, 바로 이런 것을 볼 줄 아는 것이 진정한 예술가의 통찰력입니다. 그리고 그와 같은 통찰력은 대부분의 사람들에게 필연적으로 산재한 속세의 온갖 한계들을 기꺼이 받아들이면서, 그런 한계로 속세에 구속될 것임에도 불구하고 살아갈 용기를 줄 것입니다." 왜냐하면, 필자가 넓은 의미의 예술론에서 지적했듯이, 평범한 보통의 일상 속에서 소박한 시선으로 담담하게 세상 주변을 관조하면, 우리는 일상 매 순간 속에서

경이로운 어떤 존재의 영광을 발견할 수 있기 때문이다. 그것은 소위 말하는 전문직 예술가만이 볼 수 있고 깨달을 수 있는 것이 아니다. 아니, 오히려 전문적 예술가라면 이미 그런 일상 속에서의 경이로움을 볼 수 있는 시야가 흐려졌을 가능성이 크다. 그런 소박한 통찰력은 오히려 모든 보통 사람들이 갖고 태어난 능력이다. 다만, 성장하면서 삶이 기계화되어, 자기 속의 예술가적 시야를 잃어버리게 되는 것이 비극일 뿐이다.

어린이들의 시선은 진지하고 정직하다. 그런 시선을 견지하자면, 수행자적인 삶을 살아야 한다. 계속 나를 다시 하여, 매일매일 아이 같은 시선을 잃지 않고, 매 순간 진지하고 정직한 시선을 견지하기 위해서 우리는 한풀이 같은 감상에 빠져서는 안 된다. 담담함, 의연함을 갖게 되면, 우리는 아픔도, 감정도, 객관화하여 관조할 수 있다. 이것이 추사 김정희가, 최근에 작고한 윤형근 화백이 그리고 손상기가 수행자적인 삶 속에서 터득한 삶의 지혜요 실천이며 그들의 예술 세계이다.

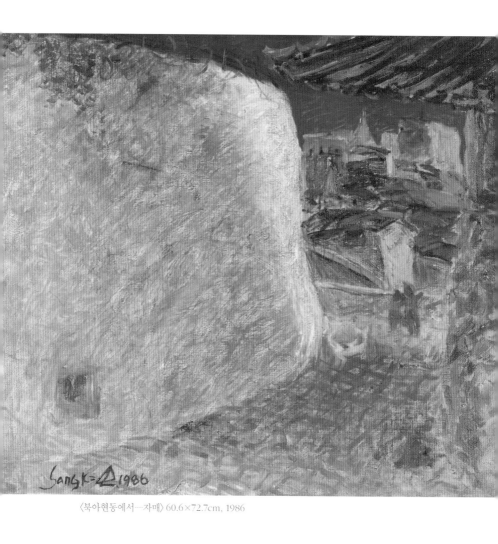

〈북아현동에서—자매〉 60.6×72.7cm, 1986

손상기의
작품을 통해 본
80년대
도시와 삶
―1980년대
공작도시
시리즈를
중심으로

이선영(미술 평론가)

1__안에서 본 바깥

손상기는 서른 무렵 고향 여수를 떠나 서울의 서쪽인 아현동 자락에 자리를 잡는다. 어릴 때 구루병을 앓은 후 사고로 인해 꼽추가 된 온전하지 못한 몸이었지만 이십 대 후반까지 지역 화단에서의 성과를 바탕으로 본격적인 화업을 펼치기 위해 '중심으로의' 진출을 도모한 셈이다. 아현동 자락은 손상기의 작품 중 '재개발을 바랍니다'라는 제목이 있을 만큼, 서울의 중심가에 있으면서도 낙후된 상황이 방치되어 있던 지역이기도 하다. 인근에 대학이 다섯 개나 포진해 있었으며 서울의 중심부인 시청과도 멀지 않은 그곳은 이후 삼십여 년이 지날 때까지도 달동네의 풍경을 거의 그대로 간직했던 독특한 지형도를 가진다. 흥

물로 남아 있던 아현 고가도로 철거 전후로 해서 지금은 재개발이 더욱 탄력을 받은 듯, 우후죽순처럼 고층 아파트들이 속속 들어서고 있다. 아현동은 채 만 사십 세가 되기 전에 사망한 작가가 마지막으로 머문 장소, 즉 생애의 마지막 사 분의 일을 차지하고 있는 중요한 곳이다.

고향을 떠나 머문 이 동네는 영원히 낯선 동네였을 것이다. 그의 작품에는 마치 외계에 불시착한 듯한 상황이 펼쳐지기도 한다. 그러나 세상에 대한 낯섦은 예술의 조건이기도 하다. 청소년기에 하루 종일 창밖 하늘만 쳐다보았다고 회고하는 손상기는 1969년 홍익대 주최의 전국 남녀 중고교학생 실기대회에 수채화로 특선을 받은 경력이 있을 만큼, 어릴 때부터 그림에 몰입했다. 1970년에는 수채화로 첫 개인전을 했다.[1] 고향에서의 작업과 원광대학교 재학 및 지역 화단과의 관계 속에서 작업한 초창기 작과 비교한다면, 1980년대 아현동에서의 작업은 도시적 현실을 담고 있다. 전 인구의 반 이상이 수도권에 머물고 있는 남한 사회라는 보다 보편적 공감대를 이룰 만한 작품들로 구성되어 있다. 필자는 그의 작품이 보여주는 서사를 그대로 따라가면서 1980년대의 도시와 삶을 살펴보고자 한다. 아웃사이더의 관점은 그 시공간을 더욱 객관적으로 드러내준다.

손상기는 모더니즘 시대의 대표적 화가 중 하나인 툴루즈 로트레크처럼 불구의 몸에도 불구하고 삶을 그림으로 불태우

1) 손상기의 생애와 주요 경력에 대한 기본 연보는 손상기기념사업회 홈페이지 (http://www.sonsangki.org)를 참고로 했다.

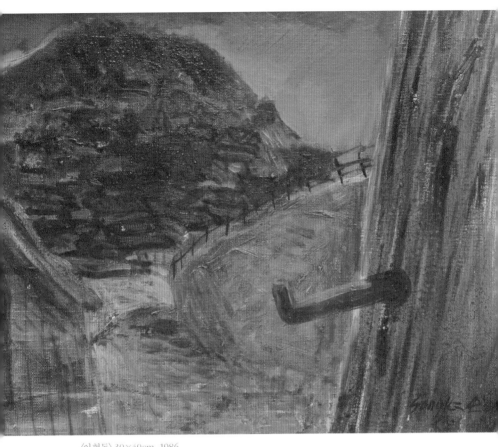

〈아현동〉 30×40cm, 1986

다 스러진 요절 화가로(때로 천재라는 수식어도 추가) 평가되곤 한다. 로트레크가 귀족 출신이라서 세기말 풍요와 퇴폐를 넘나들던 부르주아 내부의 풍속도를 그려낸 반면, "한국에서 가장 가난한 시기"[2]였다고 평가받던 시대에, 가난한 집안에서 태어난 손상기의 경우 시대의 피폐함이 주로 드러난다는 차이가 있다. 1949년생의 작가는 1950년에 발발한 한국전쟁 중 초토화되다시피 한 이 땅에서 유년 시절을 보냈다. 길지 않은 생애 동안 그를 평생 불행하게 한 사고 역시 그러한 혼란과 가난에서 비롯된 것이다. 이후 한국은 '한강의 기적'을 일구어나갔지만 성장의 그늘은 짙었고, 몸까지 불편한 가난한 '지역의' 화가는 이중삼중의 굴레를 쓰고 있었다. 물론 불행 또한 예술의 중요한 에너지이기도 하다. 압축 성장을 하고 있던 한국의 모더니티 또한 리얼리즘과 모더니즘, 그리고 아방가르드라는 예술적 주체를 생산했다.

손상기는 1980년대 전개된 한국의 모더니티에 내향적으로 반응했지만, 그 솔직함으로 인해 리얼리즘적 요소를 찾아볼 수 있다. 미술사가 서영희는 이를 "자기반영의 리얼리즘"[3]이라고 분석했다. 그것은 자기지시적이고 자기비판적인 모더니즘에 현실 반영이 함께하는 손상기의 작품에 대한 평가이다. 초기 작업이 향토적 미감에 충실한 평범한 구상에 머물러 있다면,

2) 손상기 20주기 기념 도록《시들지 않는 꽃》(국립현대미술관, 2008), 10쪽.

3) 서영희〈손상기 회화, 자기반영의 리얼리즘〉(2011), 손상기기념사업회 홈페이지에 재수록.

서른 이후 서울에서의 작업은 그 도시적 삶에 대한 현실성으로 주목할 만하다. 역사에서 가정은 금물이지만, 그가 요절하지 않았다면 우리는 한국의 도시적 현실의 보다 역동적인 변화상에 대한 예술적 기록을 가지게 되었을 것이다. 이 글에서 살펴볼 50여 점의 작품은 작가의 눈에 비친 그 시대의 안팎을 보여준다. 1988년에 사망할 때까지 마지막 십 년을 머무르며 왕성하게 작품을 쏟아낸 대도시 서울은 작가에게 어떤 곳이었을까.

작품 〈아현동〉(1986)은 집의 거주자가 문을 열고 나온 듯한 풍경으로, 맞은편 산동네 풍경은 세상에 대한 축도처럼 다가온다. 집이 상징적으로 자아의 연장이라면 열린 문 앞 저편으로 솟아 있는 대상은 주체와 마주한 대상이라고 할 수 있다. 마을 전경이 한눈에 들어오는 것으로 봐서 이편 또한 저편만큼이나 고지대라는 것을 알 수 있다. 이편과 저편, 즉 바라보는 자와 바라보는 대상에는 큰 차이가 없다. 이것은 집 안에서 본 바깥의 시점이지만 저편의 한 집에서 이곳을 봐도 비슷한 풍경, 즉 낮은 지붕들로 가득한 산동네일 것이다. 주체와 대상에는 큰 차이가 없었고, 자신의 불행한 현실에 대한 직시가 시대의 불행한 현실에 대한 이야기와 중첩되는 시공간에 작가가 서 있었다. 1980년대 내내 반독재 투쟁으로 시민과 민중들이 대대적으로 일어났던 역동적인 시대, 그러나 그의 작품에서는 기이한 침묵이 감돈다. 그 또한 시대상에 대한 또 다른 태도로 보인다. 불편한 몸 때문에 보다 자의식적 태도를 가지게 된 작가에게 시대정신은 그 내부로 스며들었으며, 우리는 그 내면 풍경 속에서 시

대의 또 다른 반향을 본다.

2__공작도시

　손상기는 자신이 살던 아현동으로 대변되는 현대의 도시
를 '공작도시'라 칭했다. 공작도시라는 단어가 들어간 작품들
이 모두 아현동을 대상으로 한 것은 아니지만, 그곳에 모델을
둔 부정적 함의를 내포한다. 그가 선택한 '공작'이라는 단어는
예외적인 비밀이 아니라, 자본주의 사회의 성장에 편재하는 불
공정 게임에 대한 예감과 분석이 깔려 있다. 가파른 계단이 있
는 산동네를 그린 〈공작도시―무번지(無番地)〉(1984)는 번지수
가 없는, 말하자면 합법화되지 못한 장소를 말한다. 작품 〈공작
도시―아현동에서〉(1985)는 전경의 계단과 후경의 다닥다닥 붙
은 집들을 맞붙여놓은 회색빛 슬럼가를 표현한다. 누군가 계단
으로 내려가고 있지만 높은 담벼락과 그늘에 감춰져 잘 드러나
지 않는다. 계단을 내려가는 사람은 빈곤한 도시 구조물의 부산
물처럼 보인다. 인간이 환경을 만들기보다는 환경이 인간을 만
드는 모양새에 더 가깝다. 이러한 물화(物化)의 결과는 사람보다
사물이 더 설득력 있게 말을 건넨다.
　손수레가 세워진 골목길 뒤로 산동네가 보이는 〈공작도
시―아현동〉(1986)처럼, 사람보다 물건이 더 그 장소의 전형성
을 드러내준다. 행상이나 노동 등, 손수레를 활용하는 일도 힘

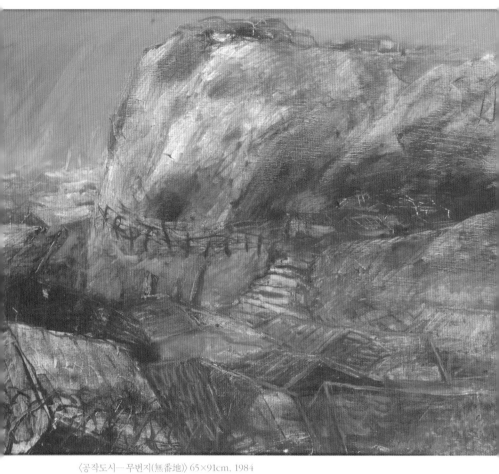

〈공작도시─무번지(無番地)〉 65×91cm, 1984

들겠지만, 날품팔이 삶에서 그런 일거리도 없는 날들은 더 큰 고통을 줄 것이다. 도시가 '공작'의 산물이라는 작가의 판단은 도시의 빈곤이 자연적이지 않고 구조적임을 암시한다. 어촌 마을인 고향의 바위 위에 붙은 따개비들처럼 붙은 집들, 때로는 밀집된 지붕들의 겹치는 선들이 마치 파도처럼도 보이는 풍경은 생존이라는 자연의 법칙을 따르고 있지만, 적정한 밀도를 유지하는 자연과 달리, 성장을 위해서는 집중이 필요한 인간 사회의 규칙을 따른다. 대체로 공생과 조화를 이루는 자연의 법칙과 달리, 인간의 규칙은 소수에게 권력이 집중되기 위해 다수의 희생을 요구하곤 한다. 도시의 산동네 풍경은 성장의 조건과 그 결과물이 응축된 상징적인 장소로 나타난다. 손상기 자신을 포함하여 생계, 또는 보다 나은 삶을 위해서 고향을 등지고 온 사람들이 대중, 특히 빈민의 상당 부분을 차지한다.

그의 불행했던 삶을 생각할 때 종교를 가졌을 법도 하다. 그러나 작품 〈달빛은 어디에〉(1986)에서 나타나는 바와 같이, 마치 묘비처럼도 보이는 많은 교회의 십자가들 또한 풍자적으로 다가온다. 아마 서울에 막 올라온 이방인에게 붉은 십자가들의 무리는 기괴하지 않을 수 없었을 것이다. 그는 특정 종교보다는 예술로써 세계를 재창조하는 권력을 가지는 예술종교를 가지고 있었을 것이다. 낭만주의에서의 숭고의 미학은 이전 시대의 종교적 감수성의 산물이다. 화면의 사 분의 삼을 차지하는 차가운 푸른 하늘과 지상의 낮은 풍경을 대조한 작품 〈공작도시─겨울 하늘〉(1985)은 낭만적 숭고의 분위기가 있다. 거기에

는 삶과 예술에 대해 진지하고 헌신하는 종교적 감수성이 느껴진다. 겨울 하늘은 추운 삶을 더욱 춥게 할 것이다. 적절한 균형을 넘어서는 숭고가 미학의 차원을 넘어서 직접 삶에 적용된다면, 그것은 쾌가 아니라 불쾌를 자아낼 것이다. 가난한 자의 삶은 삶에 대한 적절한 거리를 가질 수 없다. 그러나 몸도 불편하고 서울에 특정한 연고도 없는 작가가 1980년대의 정치적 연대에 적극적으로 참여할 수는 없었을 것이다.[4] 하지만 우리는 그의 1980년대 작품에서 집단적 운동의 차원이 놓친 세목들도 발견하게 된다. 작품 〈잘린 산〉(1986)의 절개지 아래에 조성된 마을은 마치 큰 파도가 덮칠 듯한 모습이다. 그것은 위험 속에서 살아야 하는 위기의 생태계를 보여준다.

땅에 대한 불평등은 어제오늘 이야기가 아니지만, 산동네 주민에게도 재개발의 이익이 돌아올 수 있는 시대가 있었는데, 아마도 1980년대가 그랬을 것이다. 작품 〈재개발을 바랍니다〉(1986)는 재개발에 대한 희망 사항을 담은 작품이지만, 1980년대 말에 죽은 작가는 재개발의 혜택을 누리지 못했다. 이 작품에는 산동네 벽의 질감이 살아 있다. 원근감이 최소화되고 화면의 표면이 강조된 작품에서 도시적 삶을 회화 고유의 언어로 번역한 모더니즘의 어법이 발견된다. 색감과 질감의 조화는 비루한 삶의 조건과 미학적 거리를 두게 한다. 그러한 방식은 인적

4) 그러나 손상기는 〈'83 문제작가전〉(구기동 서울미술관)에 출품하는 등 진보적 미술 운동과의 간접적 교류가 확인된다. 또한 민중미술 이론을 정립한 평론가 중 하나인 원동석은 손상기의 작품을 높이 평가했다. (원동석 〈새로운 서정적 현실 세계의 만남〉(게재지와 연도 미상), 서영희 앞의 글(2011)에서 재인용)

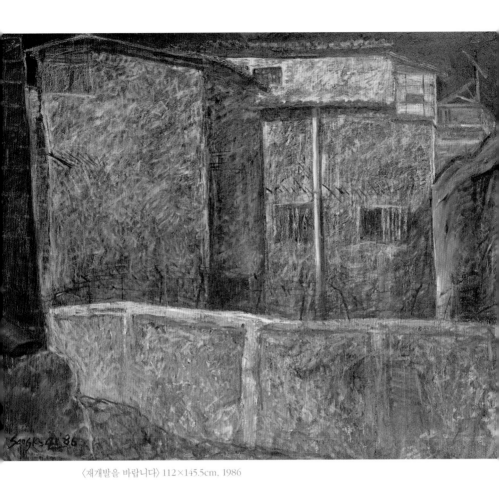

〈재개발을 바랍니다〉 112×145.5cm, 1986

이 없는 좁은 골목길의 집을 그린 작품 〈나의 집 골목〉(1985)이나 계단이 있는 골목길에 위치한 연통이 삐져나온 밝은 벽을 화면 가득히 포착한 작품 〈공작도시—따스한 빛〉(1984)에서도 나타난다. 이 서민들의 둥지에는 공작도시의 음험한 기운을 찾을 수 없다. 한순간 멈춘 듯한 도시의 단편은 물화의 한 양상이기도 하지만, 단편이 가득 머금은 빛은 근대 작가 카프카 등도 느꼈던 순간 속에 담긴 영원의 모습이다.

3__그 밖의 도시와 고향 풍경

그러나 벽은, 특히 자신의 동네가 아닌 경우에 높은 장벽처럼 나타난다. 작품 〈공작도시—독립문 밖에서〉(1984)는 작가의 작은 키의 시점이 드러나는[5] 높은 벽 앞에 철조망까지 쳐 있다. 그의 도시 풍경에는 진입을 방해하는 구조물이 자주 등장하는데 지하철 공사 등, 노상 공사판이었던 도시가 장애인에게 주었던 불편함이 드러나 있다. 그것은 자연 또한 마찬가지여서 작품 〈공작도시—인왕산 만개〉(1986)는 꽃이 만개한 인왕산 앞의 인공적 엄폐물들이 눈에 먼저 들어오며, 작품 〈공작도시—원당리에서〉(1986)도 엄폐물이 풍경 전경에 배치되어 있다. 작품 〈방치(放置)〉(1986)에서 인적 없는 풍경의 주인공은 전경의 철조망

5) 〈조상인의 예(藝)—88, 손상기 '공작도시—독립문 밖에서'〉(서울경제신문, 2018. 11. 23.)

이다. 작품 〈공작도시—잔설〉(1986)에서 하얀 눈은 배제와 경계를 나타내는 기호들을 충분히 덮어주지 못한다. 작품 〈이태원에서〉(1986)에서의 벽은 아현동과 대조되는 부촌, 가령 사적 공간이 잘 보호되어 있는 높은 담벼락들이 많은 동네의 잘 정비된 구조물을 보여준다.

1970년대에 대학을 졸업한 나름 지식인이었지만, 거의 빈민—일자를 알 수 없는 작가 노트에는 구걸의 경험이 나타나기도 한다—인 그가 마주한 서울의 부촌 풍경에는 이방인의 시점이 있다. 이러한 광경에서 빈익빈 부익부에 가속화가 붙기 시작한 1980년대의 단면을 읽을 수 있다. 다소간 따스하게 포착된 도시 풍경도 있다. 그런데 이때의 시점은 매우 비현실적이다. 마을 이름이나 본 위치가 드러나 있지만, 거의 전지적 시점의 상상력이 두드러진다. 작품 〈금호동에서〉(1985)에서 작가는 기와지붕들을 평면으로 펼치는데, 계단이나 나무의 시점과는 맞지 않는다. 작품 〈고층빌딩에서〉(1985)에서 원근법은 제각각인데, 실제로는 그렇게 아름답지만은 않았을 뾰족한 지붕의 작은 집들에는 동화 속 동네 같은 분위기가 있다. 그것들은 실제에서 출발했지만 그림이 할 수 있는 어떤 방식에 의해 가감된 현실, 즉 상상의 힘을 보여준다. 고향은 그러한 상상이 곧잘 피어나는 장소이다. 실제의 고향은 척박했을지 모르지만 시공간의 거리에 따른 화해, 그리고 지금 여기와 대조되는 시공간으로서의 고향은 다를 수 있다.

그러나 어린 시절의 사고가 평생의 불구로 이어진 작가에

〈고향 해변〉 44×52cm, 1986

게 고향(전남 여천군 출생)은 마냥 따스하게 윤색될 수는 없을 것이다. 작품 〈고향 해변〉(1986)은 해안을 낀 마을의 바위들을 보여준다. 시멘트빛 구조물인 방파제 같기도 하지만 방파제라고 하기에는 외곽선들이 불규칙하다. 이 불규칙적인 선에서 필자는 해변에서 노동하는 여인의 환영을 본다. 밀레가 지평선 아래에 노동자를 배치함으로써 노동의 굴레에서 벗어날 수 없는 지상의 운명을 암시했듯이, 물살 아래의 거친 바위들에 갇혀 있는 인간의 암시이다. 고향 해변에서 탁 터진 바다 풍경이 아니라, 어두운색으로 칠해진 엉킨 선들의 형태(Gestalt)에서 고향에 대한 또 다른 이미지가 탄생한다. 고향은 아니지만 비슷한 항구도시를 그린 작품 〈항구도시 황해〉(1986)에서 바다보다는 지붕이 많은 동네가 전경화된다. 이러한 특이한 시점에서 우리는 자연보다는 삶에 대한 작가의 관심을 읽을 수 있다. 작품 〈고향 풍경 중에서〉(1985)는 전경의 집들 뒤로 완만한 산이 보인다.

여기에서도 산과 낮은 지붕의 집들이 등장하지만, 도시와 달리 집들은 많지 않다. 작품 〈이른 봄〉(1987)이나 '한창 더운 여름'을 뜻하는 제목의 작품 〈성하(盛夏)〉(1985)는 장소가 아닌 시간대로 어떤 공간을 표현했다. 시골 풍경처럼 한적해 보이는 작품 〈성하〉의 실제 소재지는 난지도로 알려져 있다. 소설가 조세희의 《난장이가 쏘아올린 작은 공》의 배경이기도 한 난지도는 지금은 공원으로 단장되어 있지만, 당시에는 서울의 쓰레기 하치장이었던 장소였다. 〈성하〉의 황량하고 쓸쓸한 광경 가운데로 난 저 멀리로 향한 길은 여름 햇빛을 받아 뜨겁지만 하나

〈성하(盛夏)〉 130.3×300cm, 1985

로 쭉 뻗은 모습에선 단순함이 주는 편안함마저 느껴진다. 작가는 최악의 장소에서조차 아름다움을 길어올린다. 전형적인 도시 풍경, 가령 작품 〈공작도시―아현동에서〉의 도저히 어디로 이어질지 알 수 없을 만큼 미로 같은 도시의 계단길과 비교해보라. 작품 〈8월〉(1987)은 한적한 해수욕장 풍경 같은 이미지가 아름답다. 그러나 그것은 말린 뒷면이 살짝 보이는 벽에 붙은 한 장의 그림 또는 사진에 불과하다. 작가에게 고향을 포함한 이상적인 시공간은 그 앞에 놓인 책처럼 그림의 공간, 또는 문학의 공간에서나 만날 수 있는 비현실적인 것으로, 그것이 죽기 한 해 전에 그려진 것이라 더욱 그러한 느낌을 준다.

4__도시의 민초

밀집된 공작도시에는 작가 자신을 포함한 많은 사람들이 살고 있었다. 자신의 집을 표현하는 등의 경우가 아니라면, 마을 또는 도시 단위로 표현하기에 그 안의 사람들은 대개 생략되어 있거나 서사를 위해 한두 명 설정하는 경우가 대부분이었다. 그마저도 없는 경우에는 햇빛, 또는 가로등 같은 인공광원을 받는 사물들이 인간을 대신하여 이야기를 전달했다. 그의 작품에서 인간은 활기 없는 공작도시라는 텅 빈 무대 위에서 무언극을 하듯이 그렇게 배치되어 있었다. 가파른 계단이나 좁은 골목길을 오가는 그들은 대부분 도시 빈민들이었다. 그들은 공작도시

에서 살 법한 사람들이며, 일하고 있거나 일을 하러 오고 간다. 그들은 익명의 대중들이었을지 모르지만, 관객의 면전에 사람처럼 세워지는 화면이란 선택의 장이다. 그는 도시의 민초들을 화면으로 호출한 것이다. 그것은 손상기가 1980년대 화단의 집단적 움직임으로부터 분리된 채 홀로 작업하고 있었지만, 이러한 선택은 단순한 감정이입을 넘어서 1980년대의 시대적 분위기를 반영한다.

작품 〈공작도시—외침〉(1984)은 손수레를 끌고 가는 골목길의 상인으로, 한쪽 손은 확성기를 들고 있다. 행상인은 무거운 짐을 끌고 오르락내리락하는 좁은 길을 수없이 걸었을 것이다. 몸에 비해 매우 두껍게 그려진 두 다리는 그의 고단한 하루 여정을 압축함과 동시에, 인물의 기념비적인 위상을 강조한다. 전체적으로 시멘트 도시의 칙칙한 배경에 상체 부분만 밝은 색으로 칠해져 있어 인물이 잡고 있는 확성기는 더욱 강조된다. 그것은 생존을 위한 메시지인 동시에 시대를 향한 발언과 겹쳐질 수 있는 상징적 표현이다. 그것은 소리 없는 외침이다. 행동과 물건들은 있지만 얼굴이 없으며, 몸 전체가 어두운 실루엣으로 그려졌다. 그것은 한국 사회의 물질적 성장을 위해 함께 애썼지만, 그림자나 투명인간 취급을 받던 이들에 대한 표현이다. 요즘은 자동차나 녹음기 등이 대신할 물건들이다. 삶의 구체적 좌표가 생략된 거의 실존적 인물이지만, 그 외중에도 당대의 현실이 묻어난다.

1980년대 전반기면 민중미술로 대표되는 현실참여적 미

술 진영에서도 도시적 삶을 소재로 한 비판적 리얼리즘이 강세였다고 볼 때, 고립된 채 작업했던 손상기도 공유했던 시대의 분위기를 생각할 수 있다.[6] 그러나 그 또한 1981년에 서울에서의 첫 개인전을 동덕미술관에서 시작했고, 1983년에 미술평론가가 선정한 문제작가에 선정되었다는 점, 그리고 1984년부터는 당시에 유수의 화랑이었던 샘터화랑에서의 전시를 시작한 1980년대의 작가라는 점을 생각해야 한다. 그는 원광대(1973~1978)를 졸업한 후 지역의 화단과의 밀접한 교류 시기에 구상 계열의 화풍을 자기화하였다. 서울로 이동하면서 향토색 대신에 도시적 현실이 작가의 실존과 결합된다. 〈공작도시—외침〉과 같은 해에 그려진 작품 〈일몰(日沒)〉(1984)은 짝을 이룬다. 〈외침〉이 낮이라면 〈일몰〉은 밤이다. 밤의 배경은 좀더 트여 있지만, 비슷하게 누추하다. 이 작품의 인물 또한 알아볼 수 없을 만큼 흐릿하여 성과 나이를 알 수 없지만, 여성으로 추측된다. 손수레 안에 아이가 타고 있기 때문이다. 하루 일을 마치고 돌아가는 여자와 그의 어린 자식의 모습이 담긴 이 작품에는 〈외침〉과 더불어 밤낮으로 일하는 또는 일해야 하는 민초들의 모습이 있다.

작품 〈공작도시—오역〉(1984)도 같은 시기에 그려진 것으

6) 초기 작품의 향토적이면서 서정적인 특성에 대해서는, "손상기 회화의 초기작이라고 말할 수 있는 시기는 1979년 서울로 올라오기 이전의 때를 말한다"며, 특히 1979년 〈구상전〉의 입상으로 "최영림, 황유엽 등 구상 화가들과 교류하면서 민속적인 이미지, 향토적인 색조와 넉넉한 질료감의 영향을 받은 탓으로 볼 수 있을 것"이라는 지적을 참고한다.(손상기 25주기전 〈고통과 절망을 끌어안은 영혼〉 도록 내용 중에서)

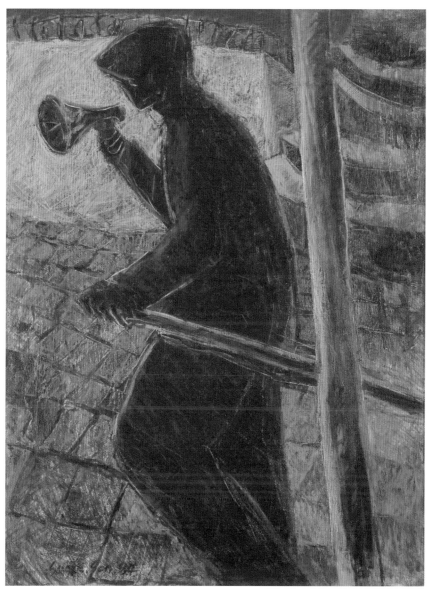

〈공작도시— 외침〉 80×60cm, 1984

로, 손수레에 물건을 가득 싣고 자리를 지키고 있는 상인의 모습이다. 뒤로는 근대 스타일의 사각형 빌딩들이 첩첩이 있는 가운데, 전통 스타일의 도자기를 팔고 있는 상인의 모습을 대조했다. 손수레 위의 도자기는 현대에 만들어진 전통일 것이다. 말 그대로 한 화면에 전통과 현대가 공존한다. 그런데 작가는 거기에 '오역'이라는 제목을 붙였다. 그것은 전통과 현대 모두가 민초들의 고단한 삶과는 동떨어진 것임을 암시하는 듯하다. 그것은 단절된 과거와 앞당겨진 미래가 아니라 지금 여기의 현실에 대한 직시이다. 작품 〈염천(炎天)〉(1986)은 한여름 뜨거운 햇빛을 가리는 양산 아래의 작업자를 보여준다. 노동자의 생산수단은 초라하며, 염천의 열사를 막는 수단 또한 빈약하다. 1980년대 진보 진영에서 강조하던 생산과 혁명의 주체로서의 노동자상과는 거리가 있는, 소위 말해 '전망'과는 요원한 인물이다. 층층으로 구성된 배경의 구조물은 성장하는 가운데 계층, 또는 계급화 또한 선명해지는 시대를 반영한다.

5__어머니

〈염천〉과 짝을 이루는 작품 〈공작도시─좌판〉(1984)에는 행상하는 여인과 아이를 가리는 양산이 등장한다. 웅크리고 앉은 사람의 성(性)을 알려주는 것은 딸린 아이이다. 그 사람은 생계를 위한 고된 일을 해야 할 뿐 아니라 아이도 돌봐야 하는 어

머니인 것이다. 〈공작도시―아현동에서〉(1986)는 머리에 수건을 두른 행상하는 여인이 아이를 안고 있는 모습이다. 작가는 이런 설정의 모자상을 다수 제작했다. 그 자신이 두 딸아이의 아버지였고, 때로 어머니 역할을 했어야 했으며, 스스로 행상하는 어머니와 함께 살았던 상황을 반영한다. 그의 작품에서 민초들은 저 멀리에 있는 작품 소재가 아니라, 스스로의 삶을 비추는 거울이기도 했다. 작품 〈나의 어머니〉(1984)는 머리에 삶의 무게를 이고 있는 한 여인과 무게를 더 보태고 있는 아이가 함께 있는 모습이다. 그의 다른 작품들처럼 익명의 인간이 아니라, '나의 어머니'라고 호칭된 인물이다. 물론 그녀 또한 전형적인 모습으로 나타난다.

작품에 언뜻언뜻 드러나는 모친 김정례는 가난한 남편(직업은 어부)―그러나 손상기의 작품에서 아버지는 거의 부재한다―과 함께 2남 4녀(손상기는 장남)를 키운 전후(戰後)의 대표적인 어머니상을 보여준다. 손상기의 어머니상은 가난한 시대를 헤쳐 나온 시대의 전형적인 어머니라 할 만하다. 이 년 후에 그린 동명의 작품 〈나의 어머니〉(1986)는 어둠이 아니라 밝은 빛 아래 거의 기념비적인 모습으로 등장한다. 산동네를 무대로 행상하는 어머니의 모습은 하얀 저고리에 몸뻬를 입었는데, 그 또한 이제는 사라진 옷차림이다. 당시 일하는 여성들이 많이 입었던 몸뻬는 한복 속에 입었던 속바지를 떠올리게 하는데, 그녀들은 전통 사회보다 오히려 일이 더 많아져 거추장스럽기만 한 치마를 걷어버려야 했다. 안팎이 따로 없었던 전통 사회가 외세

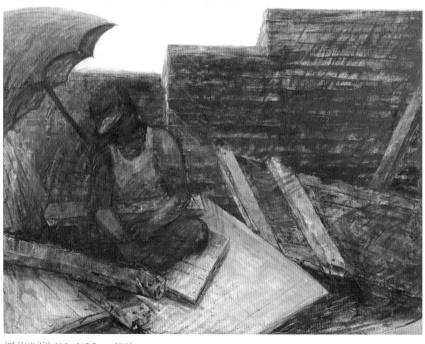

〈염천(炎天)〉 112×145.5cm, 1986

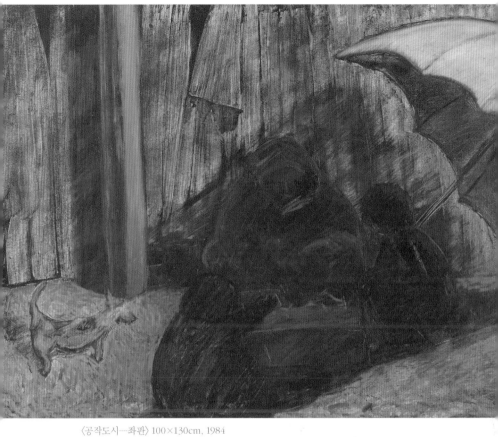

〈공작도시—좌판〉 100×130cm, 1984

로 인해 강제로 종료된 이후, 여성은 공적·사적 영역 할 것 없이 두루 일을 해야만 했다. 산동네를 이루는 배경이 고단한 삶의 질곡을 반향하는 봉우리를 이루고 있다면, 여인의 머리 위의 보따리가 만들어내는 능선 또한 같은 리듬을 탄다.

전해에 그린 〈공작도시— 행상〉(1985)에서 바깥에서의 일 때문에 까맣게 탄 얼굴과 하얀 의상이 극명하게 대조된다. 그는 어느 작품의 인물상에도 얼굴 표정을 집어넣지 않지만 몇 번의 붓질만으로도 인물의 고통을 전달한다. 아니 그냥 어둡게만 칠해도 표정이 짐작된다. 일일이 자세히 묘사하지 않아도 충분히 이야기하는 설득력 있는 표현력이다. 작품 〈새우젓 장수〉(1986)는 묵직한 새우젓 통에 아이까지 업고 가파른 계단을 올라가는 생활력을 보여준다. 작가는 자신의 모습일 수도 있는 아이를 강조한다. 1980년대에 청년기였던 필자도 당시에 행상하는 여성들에 대한 기억이 있는데, 저런 상황을 누군가 다시 실제로 구현한다면 엄청난 일일 듯싶다. 그때의 어머니·노동자는 가히 초인이라고 해야 맞다. 1984년에 제작된 〈겨울 강변〉 시리즈는 하얀 저고리에 몸뻬를 입은 여인이 한기를 가리기 위해 하얀 수건으로 얼굴을 감싼 채 서 있다. 그러나 손상기의 작품에서 어머니를 원형으로 하는 고난 속의 여성은 세계를 지탱하는 든든한 기둥처럼 나타난다.

전후의 어려웠던 시기에 안팎으로 가족을 책임졌던 어머니에 대한 기억 또는 영원한 모성에 대한 기대치와 달리, 병약한 화가였던 작가가 이루었던 현실적 가족은 위태로웠다. 서른

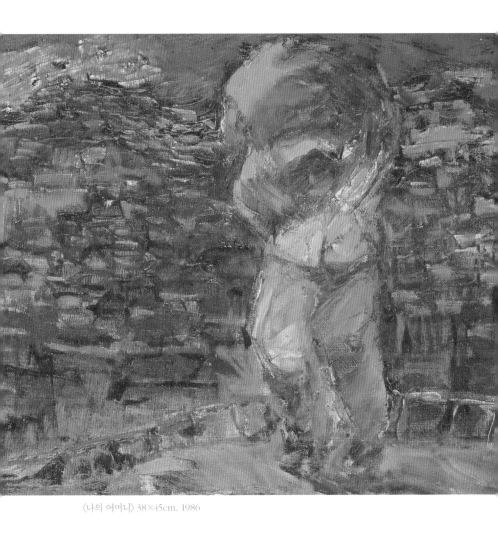

〈나의 어머니〉 38×45cm, 1986

이 되는 해에 화실 제자였던 스무 살의 연인에게 첫딸을 얻었지만 곧 헤어지고, 1984년에 둘째 딸을 얻은 작가의 작품에는 가족 관계가 간헐적으로 나타난다. 첫딸의 생모가 나이가 어리긴 했지만, 헤어지는 순간에 남자가 아이를 맡은 것은 그만큼의 강한 애착을 알려주는 대목이다. 작품 〈가족〉(1984)은 아이를 둘러싼 어수선한 상황 속에서 작가가 마치 어머니처럼 아이를 안고 있는 모습이다. 작품 〈아빠와 딸〉(1983)에서는 딸과 놀아주는 아버지의 모습이 행복해 보인다. 사망할 무렵의 작품 〈병상에서〉(1988)는 딸 둘 및 부인과 함께 있는 자신의 모습을 스케치했는데, 그것은 가족에 대한 애착을 보여준다. 가족제도에 대한 위기와 비판이 있지만, 가족 간의 유대가 (상대적으로) 더 큰 힘을 발휘하는 것은 그래도 가난한 이들이다. 다만 작가가 부모, 특히 어머니로부터 받은 사랑을 딸들에게 온전히 물려주기에는 그의 생이 너무 짧았다.

6__모든 것을 사고파는 근대 도시

1980년대 중반에 집중적으로 나타나는 아현동 사창가의 여성들은 남성이 가지는 두 가지 여성상 중의 한 부분을 차지한다. 즉 남성에게는 어머니로 대표되는 성스러운 여성이 있는가 하면 그 반대편에 매춘부가 있다. 둘 다 남성의 욕망을 채워주고, 둘 다 비천(abject)하다. 둘 다 매혹적이고 둘 다 거부감이

든다. 이 두 가지 원초적 여성상에 내재한 양가의 감정이 어디로 기울어지는가의 여부는 남자의 상황에 달려 있다. 남성 주체에게 여성은 대상이다. 주체의 또 다른 대상으로는 세상이 있는데, 때로 여성과 세상은 겹쳐질 수 있다. 물론 여성에게 남성 또한 그러한 위상을 가질 수 있다. 손상기의 작품 속 매춘부들은 세상에 대한 압축본이라고 해도 될 것이다. 대로변에 늘어선 아현동의 사창가는 지금도 기묘한 풍경을 이룬다. 모두 다 알고도 비밀인 카페처럼 보이는 매춘업소들이 있고, 바로 옆 라인부터는 웨딩드레스 상가가 늘어서 있다. 아현동은 현재 재개발로 엄청나게 변화하고 있지만, 아마 사창가는 제일 먼저 자리를 잡았을 것이며 최후로 사라지는 장소가 될 것이다.

일부일처제를 비롯한 가족제도에 냉소적인 분석가에게는 결혼제도와 매춘의 관계가 떠오르지 않을 수 없는 그 공간적 배치를 작가가 놓쳤을 리가 없다. 작품 〈사랑가〉(1984)는 아현동 산동네 근처 사창가로 추정된다. 아마도 공공의 감시를 받기 위해 쓸데없이 뚫린 창문을 가진 유흥업소의 문밖으로 몸을 내민 하얀 드레스의 여자가 보인다. 유흥업소의 여자는 손님을 유혹하는 노출 의상이 아니라, 몇 발자국 더 가면 쇼윈도에 화려하게 전시된 하얀 웨딩드레스를 닮은 옷을 입었다. 빨간 벽돌집의 하얀 치마를 입은 여자는 동화 속의 가정주부, 또는 현모양처를 준비하고 있는 순결한 여성이어야 맞지만, 이 '직업여성들' ─공적 영역에서 직업을 가진 여성은 매춘부가 대부분이었던 시대에서 나온 이데올로기적인 표현─은 깨지기 쉬운 가족

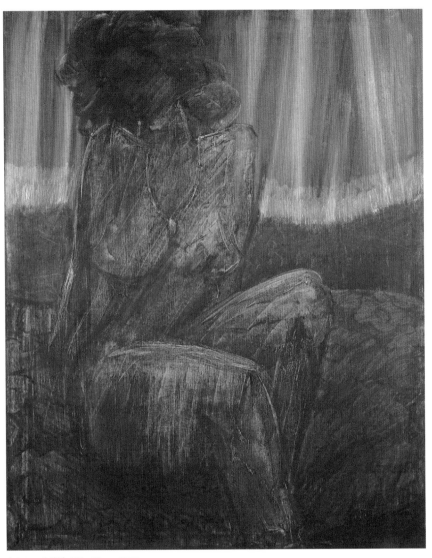

〈포즈―망(望)〉 100×80cm, 1984

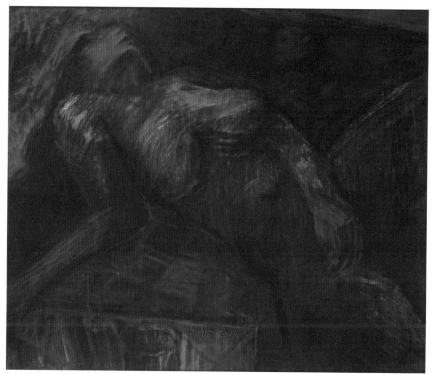

〈열(熱)〉 60.6×72.7cm, 1985

로맨스에 대한 음화이자, 모든 것을 팔고 사는 자본주의 사회의 민낯을 보여주는 현실이다. 1980년대에 자본주의 현실을 비판한다는 명목으로 많이 등장하는 도상이 매춘부, 또는 매춘부에 준하는 여성 이미지들이다.

물론 그러한 풍경은 특히 남성·작가에게는 '자연스럽게' 다가오는 문화였고, 자신의 주변 환경을 작업의 주된 소재로 삼았던 손상기에게는 피할 수 없는 현실이었다. 서울에 올라오기 이전 "향토적 소재를 서정적으로"[7] 표현하던 작가의 환경이 도시로 변했다면, 이제 변화된 환경은 도시적 소재를 멜랑콜리하게 표현하게 한 것이다. 마치 연작처럼 같은 해에 그려진 작품 〈포즈―망(望)〉(1984)은 유흥업소의 안쪽 풍경인 셈이다. 하늘하늘한 커튼을 배경으로 육감적인 여자가 욕망의 시선에 대답하듯 자세를 취한다. 몸은 빛을 받고 있으나 얼굴은 어둡게 삭제되어 있다. 남성의 욕망에 불필요한 부분은 잘라버리는 것이다. 작품 〈공작도시―취녀〉(1984)의 취녀는 화면 바깥으로 밀려난 양손과 발이 마치 결박된 듯한 모습이다. 취녀, 즉 취한 여자는 인간으로서 가장 적극적일 수 있는 손발과 얼굴이 생략된 고깃덩어리로서의 육체로 환원된다. 소통이 아니라 소모되기 위해서만 존재하는 육체는 작품 〈열(熱)〉(1985)과 〈공작도시―취녀〉(1986)에서 스타킹만 신고 자위하는 여자로 변주된다. 밝은 배경과 어두운 배경의 두 가지 버전이 있다. 그것은 배경이 어떻

7) 서울경제신문, 앞의 기사.

든 어두운 몸뚱이들이다.

　가난하지만 강인한 모성의 보살핌을 받았고, 사랑하는 두 여인으로부터 두 딸을 얻은 작가였지만, 불편한 몸 때문에 몸에 대한 자의식을 평생 가졌을 작가에게 자본주의의 밑바닥 현실과 관계된 성의 문제는 자연스럽게 작품에 나타난 셈이다. 그가 외설적이다 싶을 정도의 도상에 자주 사용한 제목인 '열(熱)'은 결실을 맺지 못하는 혼자만의 열정과 사랑을 압축한다. 조각적인 단단함을 갖춘 작품 〈누드〉(1984)는 짐짓 조형예술의 기본인 누드를 다룬 듯하지만, 욕망의 대상을 전면화하고 불필요한 부분인 손과 발 얼굴을 소극적으로 표현한 방식은 이 시기 이 소재를 그린 작품들에 나타나는 성적 대상들과 마찬가지다. 사람이라고도 동물이라고도 사물이라고도 할 수 없는 이 대상들은 피학적인 여성의 자세와 가학적인 남성의 응시가 관철되어 있다. 그런데 왜 자위하는 여성일까. 그것은 스스로 부풀렸다가 스러지는 결실을 맺지 못하는 모든 열정에 대한 상징인가. 그는 자신의 상황을 직시하는 매우 솔직한 작가였지만, 불구의 관계에 대한 불편한 진실을 말하는 화자로 남성이 아닌 여성을 내세웠다. 자신의 은밀한 경계를 다 까발리고 있는 이 비천한 대상은 현실 그 자체의 상징이기도 했기 때문이다.

7__은유적 대상

아현동 자락의 사창가는 〈공작도시—썩은 생선〉(1984)에 나타나는 바와 같은 썩은 냄새를 풍기는 도시의 축도였다. 남성을 유혹하지만, 욕망을 충분히 돌려주지 않는 매춘부 또는 여성은 그가 당면한 세상의 대변자라고 할 만했으며, 성욕을 포함하여 자본주의 사회가 도발하는 모든 욕망으로부터 좌절된 자기성애적인 몸짓을 하고 있다. 그런데 작가는 '누드'라는 제목을 자화상에도 적용했다. 1985년 폐울혈성 심부전증이 발병하여 병원을 들락거리던 시기, 죽기 바로 일 년 전에 그려진 작품 〈좌절〉(1987)은 둥근 등을 가진 인물이 엎드린 채 좌절하는 모습을 담았다. 마치 구걸하는 사람 같은 비참한 자세다. 도상도 도상이지만 칙칙한 색감에 어지러운 선의 표현이 좌절 그 자체를 표현한다. 긁듯이 그은 선은 온몸에 새겨진 트라우마를 떠올리게 한다. 몸이라는 감옥에 갇힌 추락한 존재는 언제 자신의 본모습—서양의 경우 신, 동양의 경우 자연을 원형으로 하는—을 되찾을 수 있을 것인가. 육체는 그 자체가 아니라 다른 것으로 변신함으로써 착종된 현실로부터 탈주를 꾀할 수 있을지 모른다.

그러나 손상기의 작품에서 은유는 모호하지 않다. 그의 작품에서 식물이나 정물은 몸에 대한 은유적 대상으로 자주 나타난다. 〈자라지 않는 나무〉와 〈시들지 않는 꽃〉 시리즈가 대표적이다. 이러한 상징성은 매우 커서, 2008년 국립현대미술관에서

〈자라지 않는 나무〉 130×130cm, 1985

열린 손상기 작고 20주기전의 부제가 '시들지 않는 꽃'으로 정해지기도 했다.[8] 나무나 (화병의) 꽃 등은 자유롭게 움직일 수 없는 자신의 상태를 식물과 비유한 것이다. 이러한 불편함은 도시적 풍경에서는 장애물이 많은 모습으로 나타나기도 했다. 그는 여러 풍경화에서 하늘을 향해 자연스럽게 가지를 뻗은 모습이 아니라 흉하게 처진 모습의 나무로 비유했다. 작품 〈자라지 않는 나무〉(1985)는 몸통 일부가 잘린 단면이 트라우마를 나타낸다. 작품 〈군산에서〉(1985)에서의 가로수들은 객관적인 정경이라기보다는 감정이입이 강하게 된 표현주의의 산물이다. 자라는 것으로만 움직일 수 있는 나무가 자랄 수 없을 때, 그것들은 움직일 수 없는 그곳에서 열병을 앓을 수밖에 없다.

이 나무는 사람들과 같이 나타날 때 더욱 대조적이다. 작품 〈공작도시—휴일〉(1986)에서 전경의 작은 나무는 자유롭게 걸어 다니는 사람들을 바라본다. 작품 〈쇼윈도—허상(虛像)〉(1986)에서 여자와 함께 진열된 물건을 바라보는 나무는 그것을 '허상'이라고 여겨야만 한다. 나무가 아닌 꽃은 대개 화병에 담긴 정물로 나타나며, 작품 〈시들지 않는 꽃—연밥〉(1985)에 나타나 있듯이, 푹 꺾어놓아 가지치기된 나무보다 더 직접적으로 자신의 꺾여 있는 듯한 몸을 암시한다. 화병 속에서 꺾여 있는 식물들은 이미 시들었기에 시들지 않는다. 이 역설적 표현에는 장애

8) 전체 4부로 구성된 20주기전에서 제1부가 '자라지 않는 나무', 2부가 '시들지 않는 꽃'이었다. 필자가 이 글에서 주목한 시기는 3부 '공작도시'의 시대로, "서울로 상경한 1979년부터 작고한 1988년까지 10년간"을 말한다.(손상기 작고 20주기 기념 도록 내용 중에서)

〈시들지 않는 꽃―연밥〉 49×41cm, 1985

나 병을 가진 이가 산 채로 죽은 듯한 절망감에 빠진 그 느낌을 담는다. 1987년에 그려진 정물에는 어지럽게 굴곡진 화병과 식물이 실루엣으로만 나타나 있어 표현의 강도를 높인다. 그가 그린 식물 중 온전한 형태가 유지된 것은 〈담장 속의 장미〉(1987)인데, 이조차도 제작 연도를 떠올릴 때 붉은 선혈이 뿌려진 듯한 느낌이다. 나무로 만든 사물 중에서 인체와 가장 밀접한 것이 지팡이나 목발일 것이다.

8__마치며

작품 〈영원한 퇴원〉(1985)은 죽죽 내리그은 붓 자국이 그대로 드러난 바탕 면을 배경으로 병상과 지팡이가 놓여 있다. 침대의 다리는 더 이상 지상에 닿아 있지 않고 붕 떠 있다. 퇴원이라는 희망적 제목과 달리, 작가의 불길한 예감이 투사되어 있다. 삼십구 세면 요즘 기준으로는 젊은 작가 축에 끼는 세대이며, 1980년대 이후 한국 사회는 변화에 변화를 거듭했기 때문에 날카로우면서도 감성적이었던 그의 시선이 그러한 변화를 작품에 어떻게 반영했을지에 대한 궁금함이 남아 있다. 화가 자체가 현대 사회의 타자일 수밖에 없는데, 가난에 장애까지 안은 작가는 이중 삼중의 어려움을 겪었다. 그나마 사후가 아니라 생전에 서울의 유수의 화랑과 함께 몇 년을 같이 작업한 점은[9] 행

9) 손상기의 생전 전시 이력에서 중요한 샘터화랑과의 인연은 다음과 같다.

운이라고 하겠다. 그러나 이러한 좋은 기회는 병약한 그를 더 위기에 몰아넣은 무리한 작업 일정을 낳았을 것이다. 현대 사회에서 예술가는 고립으로 인해 불행하지만, 동시에 불행과 연관된 행운아라는 기대를 받는다. 평범한 사람들의 일상을 이루는 지배적 삶 또한 소외되어 있기는 마찬가지이다.

그러나 작가는 이러한 소외로부터 소외된 존재이기도 하다. 이러한 상황을 대표하는 예술적 캐릭터는 예술적 상상력 또는 광기를 수단으로 현실에 무모한 도전을 감행한 돈키호테라고 할 수 있다.[10] 그들은 사회 구성원의 대다수가 접근조차 불가능한 창조의 세계에 참여하고 있다고 믿어지기 때문이다. 사회의 지배적 생산 체계에 속하지 못하는 예술가는 가난하지만 저주받은 예술가의 신화가 고착된 근대 시기에 희생자이며 영웅이었다. 이러한 신화에서 불구나 요절은 더욱 극적인 요소가

1983년 샘터화랑과 인연을 맺은 이후 매년 샘터화랑에서 개인전을 가지며 후원을 받았다.
1986년 초대개인전 〈손상기전〉(샘터화랑, 바탕골미술관, 평화랑, 대구 이목화랑)
1998년 샘터화랑에서 〈10주기 유작전〉이 열렸고 작가가 생전 자신의 삶과 작품 세계에 대해 기록한 글과 전시 작품을 담은 화문집《자라지 않는 나무》가 출간되었다.
1990년 〈누드와 인간전〉(샘터화랑)
1994년 〈요절 작가 오윤, 손상기전〉(샘터화랑)
1998년 10주기 기념 화집《자라지 않는 나무》발간 기념으로 샘터화랑에서 개인전
(손상기 25주기전 〈고통과 절망을 끌어안은 영혼〉 도록과 손상기기념사업회 홈페이지의 연보에서 발췌함.)

10) 서영희는 앞의 글(2011)에서 손상기를 돈키호테에 비유한다. 손상기가 미술만큼이나 문학에 대한 관심이 있었다고 할 때, 현대 소설에서 돈키호테적인 국면을 강조한 마르트 로베르의《기원의 소설, 소설의 기원》(문학과지성사, 1999)을 참고할 만하다.

된다. 손상기의 때 이른 죽음 이후 열렸던 회고전에 대한 대중 매체의 기사들에서는 '천재'라는 칭호 또한 종종 붙여진다. 근대의 저주받은 화가를 유형화하는 그러한 표현들은 일찍 죽지 않으면 천재가 될 수 없는 근대적 물신 체계를 연상시키지만, 그만큼 이른 죽음이 아쉽다는 의미를 담고 있다. 근대의 전통이 쌓인 한국에도 그러한 신화가 적용되는 작가들이 꽤 있다. 손상기의 경우, 화려한 물질적 성장과 폭력이 공존하던 1980년대, 서울 중심부의 빈민촌에서 당대의 삶을 화폭에 담은 고독한 작가로 기억되고 있다.

손상기의
자화상에
관한 연구

양정무(한국예술종합학교 미술이론과 교수)
고용수(한국예술연구소 일반연구원)

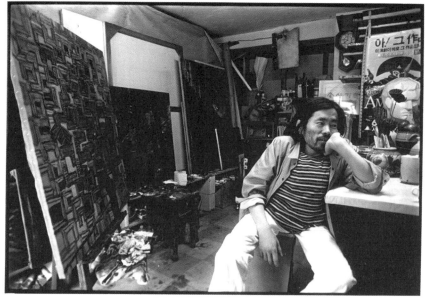

아현동 작업실에서(1985년)

아현동 작업실에 놓인 〈1979년 자화상〉

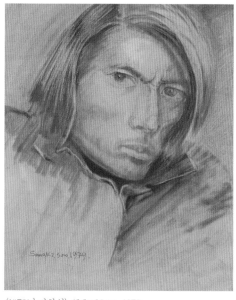

〈1979년 자화상〉 45.5×38cm, 1979

〈도시 속에서〉 100×100cm, 1985

손상기와 그의 작업실 모습을 담은 좌측의 사진은 여러 가지 점에서 작가에 대한 흥미로운 아이디어를 제공한다. 일반적으로 연대 미상으로 알려진 이 사진은 그가 〈도시 속에서〉(1985)를 막 완성한 시점에 찍힌 것으로 추정되어 1985년에 제작된 사진으로 보는 데 무리가 없어 보인다. 한편 왼손으로 얼굴을 괴고 있는 작가 뒤로 이 밖에 그의 여러 작품들이 눈에 들어오는데 무엇보다도 그의 얼굴 바로 뒤에 자리한 〈1979년 자화상〉이 눈에 띈다.

〈1979년 자화상〉은 그가 서울에 상경하여 아현동 굴레방다리 근처에 작업실을 마련하고 본격적으로 작품 활동에 돌입하던 시기에 그려진 작품이다. 이후 이 자화상은 그가 1983년 동덕미술관에서 연 개인전의 표지에도 사용될 만큼 그에게 애

착이 가는 작품이라고 할 수 있다. 연구자는 이 1983년 개인전
을 그의 작품 세계에서 결정적인 전시로 주목하였고, 손상기 사
후 20주기를 기념하여 2008년 국립현대미술관에서 열린 회고
전 도록에 그의 작품 세계를 1983년 이전과 이후로 나누어 볼
필요가 있다고 제안한 바 있다. 이 시기를 즈음하여 '반추상적
형태와 관념적 색채의 세계'에서 무겁고 암울한 '실재의 세계'
로 되돌아오는 큰 회귀 곡선을 그리고 있기 때문이다.[1]

이는 일반적으로 그의 생애를 '여수 시기'(1949~1972),
원광대 미술교육과 입학 후 활동했던 '전주와 익산 시기'
(1973~1978), 그리고 서울 상경하여 본격적으로 작가의 길을 간
'서울 시기'(1979~1988)로 나누는 방식과 달리 그의 작품 세계의
변화를 보다 효과적으로 보여준다고 주장하였다.

〈1979년 자화상〉은 연구자의 견해로 보면 손상기의 작품
세계에서 결정적인 변화를 담는 1983년 개인전 표지에 사용되
었을 뿐 아니라 방금 살펴본 1985년 작업실 사진에 의하면 이
후에도 상당 기간 그의 작업실에서 중요한 위치에 자리했던 것
이다.

이는 손상기의 작품 세계에 있어서 자화상의 중요성을 일
깨워준다고 할 수 있다. 그는 짧은 생애를 통해서도 적지 않은
수의 자화상을 남기고 있다. 자신의 얼굴을 그린 본격적인 자화
상부터 그와 가족이 함께하는 모습을 그린 스케치 등을 포함한

1) 양정무 〈후기 손상기 연구〉《시들지 않는 꽃》(국립현대미술관, 2008), 178쪽.

다면 20여 점에 이른다. 그리고 자화상이 제작된 시점도 그가 미대에서 미술 공부를 시작하던 1974년부터 그의 삶의 마지막 순간인 1988년까지 연속적으로 이어진다.

연구자는 이 글에서 손상기의 생애와 화풍 변화의 시금석으로 손상기의 자화상에 주목하고자 한다. 손상기의 사후 한 세대가 넘어가는 현시점에서 그의 자화상에 대한 연구가 시급히 이뤄져야 할 것으로 보고 이 연구를 진행하였다. 여기서 다뤄지는 손상기의 자화상은 주로 기존에 출판된 도록을 중심으로 확인한 것으로, 그의 스케치북이나 편지 등 다른 매체로 제작된 자화상까지는 심도 있게 다루지 못한 아쉬움이 있다. 그러나 향후 그의 자화상에 대한 보다 심화된 연구를 위해 선제적으로 확인해야 할 지점들을 본격적으로 제기한다는 점에 이 글의 일차적 목표가 있음을 밝히고자 한다.

이 글에서 연구자는 그의 자화상을 세 단계로 나눠 살펴보고자 한다. 첫째 1974~1978년, 둘째 1979~1983년, 셋째 1983년부터 그가 사망하는 1988년까지로 나눠서 검토하고자 한다. 이러한 1979년에서 1983년의 기간을 별도의 단계로 본다는 점에서 앞서 연구자가 제기한 시대 구분과 차이가 난다고 할 수 있다. 그러나 이 단계는 앞서 논의에서도 그의 생애나 작품 양식의 변화가 큰 시점으로 파악되었으며, 따라서 이 글을 통해 더 세부적으로 이 시기를 보다 독립적인 단위로 설정하여 살펴봐야 한다고 주장하는 바이다.

1__초기 자화상 1974~1978년

손상기는 1949년 11월 14일 어부였던 아버지 손양식과 어머니 김정례 사이에서 2남 4녀 중 장남으로 태어났다. 그는 스스로 척추가 굽게 된 원인으로 초등학교 3학년 때 학교 운동장에서 일어난 사고 때문이라고 말하고 있으나, 박래부의 고증에 따르면 세 살부터 다섯 살 때 앓은 구루병 때문으로 보인다.

열 살이 다 된 1959년에 비로소 초등학교에 입학했고 허약한 체질로 결석 기록이 잦았으나 일찍부터 미술에 소질을 보였다. 여수 중학교와 여수 상고를 미술장학생으로 다녔고, 1973년 원광대학교 사범대학 미술교육과에 입학했다.[2] 〈1974년 자화상〉은 그가 원광대학교 미술교육과에 입학한 후 그린 것이다. 이 작품은 강렬한 붉은 색채와 거친 붓 터치로 가득 차 있지만 목 위로 치켜올린 옷깃이나 양미간 뚜렷한 얼굴 표현 두 부분에서 화가로서의 강한 자부심이 드러나고 있다. 〈1975년 자화상〉역시 푸른 색조를 중심으로 배경과 몸의 부분이 분리되지 않고 공간의 분할보다는 표현으로서의 회화에 집중되어 있다. 이와 동시에 눈동자의 흰자와 검은자의 강렬한 대조를 담아낸 점에서 〈1974년 자화상〉과 마찬가지로 강한 자의식을 읽어낼 수 있다. 두 개의 자화상에서 표현된 강렬한 색조와 톤은 한국 전통 가면을 오방색으로 그린 〈탈〉(1977)을 견주어봤을 때 그의 작품

2) 박래부《화가 손상기 평전》(중앙M&B, 2000), 20~22, 24, 39, 175쪽.

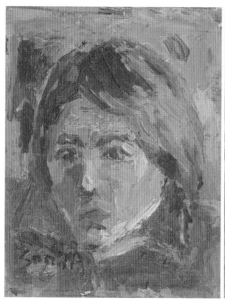
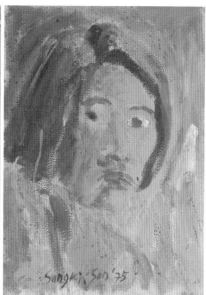

〈1974년 자화상〉 14×11cm, 1974

〈1975년 자화상〉 32×22.5cm, 1975

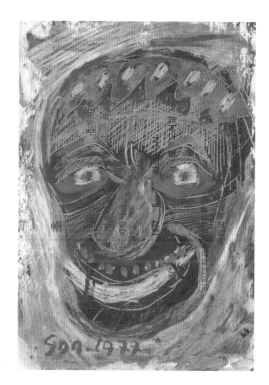

〈탈〉 15.5×11cm, 1977

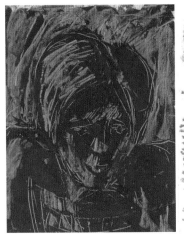
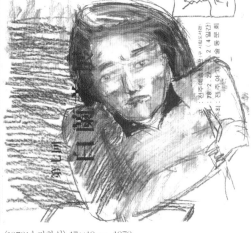

〈1976년 자화상〉 15.5×11cm, 1976 〈1978년 자화상〉 17×19cm, 1978

에서 중요한 요소로 작용했다는 것이 잘 드러난다.

　이 시기에는 앞서 강렬한 색채 위주의 자화상과 달리 선의 요소를 강조한 자화상도 있었음을 분명히 해야 할 것 같다. 〈1976년 자화상〉과 〈1978년 자화상〉이 그것인데, 전자는 독특하게도 기존의 유화와 달리 검은색으로 화면 전체를 채색한 뒤 나이프로 그어서 표현한 것으로 일종의 스크래치 기법의 효과를 자아내고 있다. 후자의 작품은 그가 참여한 제7회 백란미전의 표지로 쓰인 것으로 또렷해 보이지 않는 눈이나 팔뚝에 손을 댄 움츠린 자세는 불안한 듯한 모습을 보여준다.[3] 이 두 작품은 인물 표현과 배경 표현을 가로지르는 가로, 세로, 사선 등의 선

───────

3)　1978년 2월 27일부터 4일간 열린 전주여고 미술동문회전에 참여한 것으로 그의 작품이 오른쪽으로 90도 세워진 상태에서 표지로 쓰이고 있다. 그의 자화상이 그룹전의 대표 작품으로 사용된 것은 향후 〈1979년 자화상〉이 1983년 개인전 표지에 쓰이는 것을 예견한다고 할 수 있다.

〈자화상〉 23×25cm, 연도 미상

적인 요소를 사용하면서 다음의 중기 자화상(1979~1983)에서 나타날 형식적 특징인 선적인 요소와 연결되는 특징이 다분히 존재하지만, 앞선 자화상들과 같이 다채색을 사용하는 일관적인 특징과 거칠고 투박한 느낌을 지니고 있다. 그리고 이러한 특징은 숭기 자화상의 시기 이전까지 이어진다. 이는 1978년에 그려졌을 것으로 추정되는 연대 미상의 또 다른 〈자화상〉에서 노란색, 푸른색, 붉은색 점들로 표현한 유화 작품을 통해 엿볼 수 있다.

　이 시기에 또 하나 주목해야 할 작품은 초기부터 그의 생애 마지막까지 얼굴에 맞춰져 있던 것과 다른 전신상 드로잉이다.

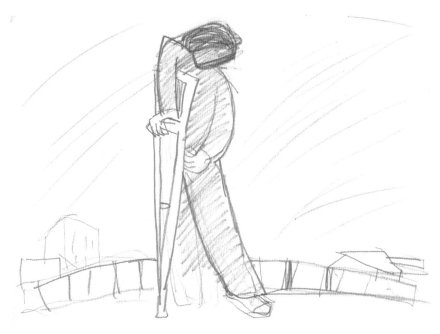

전신상 드로잉, 25.5×34.8cm, 연도 미상

제작 연도 미상의 이 드로잉은 목발을 짚고 고개를 푹 숙인 것으로 그려져 있으며 자신의 신체적 결함을 완결된 작품으로 드러내고 싶지 않았던 것으로 보인다. 마치 프랑스 후기 인상주의 화가 앙리 드 툴루즈 로트레크가 자화상을 그릴 때 자신의 신체적 결함을 드러내지 않기 위해 상반신만 그려냈던 것과 유사하다. 연대가 정확하게 파악되지는 않지만 앞서 나눈 초기 자화상 시기에 그려졌을 것으로 추정되는데, 고개를 숙인 표현에서 드러나는 상실감이나 생략된 표현은 자화상만 놓고 보았을 때, 다음에 살펴볼 중기 자화상과는 분명히 다르기 때문이다.

2__중기 자화상 1979~1983년

　　다음 두 자화상은 손상기의 생애 중 가장 격변의 시기에 그려진 것으로 실제로 형식적으로 매우 강렬한 태도를 취한다. 형태는 이전에 보였던 상징적이고 우회적인 표현을 떠나 데생을 기초로 한 명료하고 구체적인 모습으로 탈바꿈한다. 구성적 측면이 강한 초기의 화면 구도도 이후에는 점차 사실적인 공간으로 변모한다. 그의 회화 초기부터 자주 보였던 다채색의 관념적 색조는 이 시기부터 사실성을 기초로 강한 표현력을 띠게 된다. 즉, 초기 자화상에 주로 보이던 색조가 거의 사라졌고, 이후 그의 후기 미술의 양식적 태도라 할 수 있는 사실성이 자신의 이미지에도 강하게 투영되고 있다. 1982년에 그린 드로잉을 보면

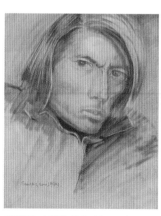
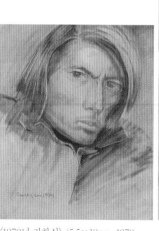

〈1979년 자화상〉 45.5×38cm, 1979

〈1980년 자화상〉 40×31cm, 1980

작품명 미상, 27×19.5cm, 1982

엄지손가락과 코를 연결하고 동물의 수염을 선처럼 처리한 뒤, 그의 서명이 입술을 대체하고 있는데, 코의 양감을 드러내는 그의 탄탄한 소묘 실력에서 그의 자화상에 표현된 사실적 표현이 의도적이었음을 읽어낼 수 있다.

이 시기는 앞서 말한 대로 그의 생애에 있어 부침이 컸던 시기였다. 무엇보다도 그가 사랑했던 여인과의 이별과 또 다른 재회가 일어났던 시기와 거의 일치한다. 손상기는 원광대에서 공부하면서 전주와 이리를 오가는 생활 중 첫 번째 부인 준과 만난다. 둘은 1977년에 만나 도피 생활을 전전하다가 1980년에 결국 헤어진다. 두 번째 부인 연우와는 1980년부터 만나 생을 마감하는 순간까지 함께한다. 이러한 그의 삶이 자화상에 투영되는 작품이 〈1979년 자화상〉과 〈1980년 자화상〉이다.[4]

이 두 자화상은 초기 자화상과 형식적으로만 뚜렷이 구분되는 것이 아니라 그의 작업 태도와도 구분된다. 초기 자화상 시기는 그림을 그리는 이유가 상처받은 '꿈과 이상을 실현하려는 욕망'이었다면 그 이후는 자아 내부로의 시선이 아닌 사회 외부로 표출하는 시선으로 강하게 표현된다. 〈1979년 자화상〉을 보면 거친 표현과 섬세한 표현이 혼합되어 있고, 강렬한 대조를 주기 위해 밝게 지워낸 표현들과 미간에 힘을 주어 찌푸린 눈 인상을 담아내고 있다.[5] 이는 부인 준과의 도피 생활로 인한

4) 최태만은 상실과 결핍으로 살다 간 예술가의 경우 자신의 내면세계를 응시한 자화상이 많은데, 손상기의 경우 자화상을 많이 남기지 않았다고 하였다. 신체에 대한 열등감으로 기피했을 것으로 추정하고 있다. 그러나 〈1979년 자화상〉의 경우 외양과 내면까지 반추하고 있어 흥미롭다고 평가하며 찌푸린 미간, 꽉 다문 입술이 자신감의 표현이 아니었을까 의문하고 있다. 또한 삼십 대의 젊은 예술가의 초상이라고 하기에는 연륜이 넘치고 있다고 말하고 있다. 경제적 궁핍과 신혼의 애틋함이 그러한 초연함을 가릴 수 있었을 때인데 거울 속에서 무엇을 생각하고 있었을지 묻고 있다.(최태만 〈육체의 불구와 불구의 시대를 넘어서〉《손상기》샘터아트북, 2004, 43쪽)

5) 제작연도를 '81'년으로 표기한 모과 그림 〈'81 모과를 그리다〉에서 표현된 연필 선과 지우개로 지움의 흔적들은 〈1979년 자화상〉, 〈1980년 자화상〉에서 유화 물감을 지워낸 표현과 유사하다.

고통과 서울 아현동에 자리 잡고 딸과 함께 헤쳐가야 할 삶과 화가로서의 어려운 환경 속에서 살아남기 위한 도전의식이 표출되어 있음을 보여준다. 그의 메모에서도 1978년과 1979년의 심정은 점차 변화했다는 점을 감지할 수 있는데, 이를 자세히 살펴보면 다음과 같다.

> 곰곰이 생각하며 작품을 바라보고 있자니
> 마음에 눈물이 가득 차오른다.
> 상처투성이다. 모두 찢어버리고픈 마음.
> (…)
> 한없이 약해져 있음을 알았을 때
> 밉고 불쌍해져 우울해지는 날.
>
> ─손상기 메모, 1978. 7. 10.[6]

> 책망 마시라 자신이여
> 차라리 파리의 생리가 부러운 나는
> 살아 움직이는 무릇 존재를 거부하며
> 더 깊이 깊이 화려해지겠다.
>
> ─손상기 메모, 1979년 2월[7]

이렇듯 1978년은 고통과 상처, 슬픔, 우울함을 표출하고

6) 박래부, 앞의 책, 74~75쪽.
7) 박래부, 앞의 책, 78~79쪽.

있었다면 1979년은 그것이 해소되지는 않았으나 극복하고자 하는 의지들이 발현되어 있다. 이에 더해 1979년 중앙미술대전을 관람한 뒤 쓴 메모(6월 7일)에는 극사실, 비구상 등의 내용 없는 그림에 대해 테크닉 위주의 내용 없는 그림이라고 개탄하며 "내가 도전한다"고 적고 있다.[8] 이 메모가 〈1979년 자화상〉을 직접적으로 지시한다고 보기는 어렵지만, 그가 새로운 표현 양식을 추구하고 있었으며, 그 기저에는 당대 화단의 기류에 동조하지 않는 예술가로서 끊임없는 자기 변화를 시도하고자 한 것을 볼 수 있다. 그의 새로운 도전은 공모전에서 수상을 통해 자신의 입지를 구축하는 것도 있었겠지만 결국 경제적인 어려움을 극복하고 부인과 딸과 함께 서울에서 살아가야 하는 굳은 다짐이 압축되어 있는 것이었다.

그러나 〈1979년 자화상〉의 강렬한 시선과 심리는 같은 해에 그려진 제목 없는 또 다른 자화상에 의해 이중적으로 읽힌다. 이 작품은 손바닥 정도의 작은 금박지에 푸른색 물감을 입히고 나이프와 같은 날카로운 도구로 긁어서 금박이 드러나도록 표현된 것으로 딸 슬비를 업고 있는 모습을 그린 것이다. 배경에는 "엄마를 부르는 딸을 무슨 말로 달래줄까"라고 석혀 있으며, 부인이 딸과 자신을 두고 전주로 감으로써 딸을 홀로 키

8) 한편, 재료를 사면서 남긴 메모에서 "종이에 연필로만 그리다 크레용과 수채를 함께 써보았다. 재미있는 점도 있었지만 표현 의도가 달라지는 것 같다. 내게는 아내와 딸, 그리고 내 육신을 먹여 살려야 하는 의무가 있다"고 적고 있다. 이렇게 그가 재료 사용에 변화를 주면서 화가로서, 가장으로서의 책무를 엿볼 수 있는 메모도 남아 있다.(박래부, 앞의 책, 87쪽)

작품명 미상, 12×10cm, 1979

위야 하는 것에서 오는 힘듦을 직설적으로 표현하고 있다.[9] 그
의 표정이나 눈물 표현은 앞서 살펴본 강한 시선과는 사뭇 다르
다. 그러나 이러한 그의 상반된 감정들이 표출된 자화상들은 삶

9) 손상기는 1979년 4월 서울의 아현동에 이주한 이후 아내 준이 서울과 전주를
 오갈 때, 줄곧 딸을 혼자 돌본 것으로 확인된다. "붓을 샀다. 아내에게서 아무 소
 식이 없다. 보고픔은 죄이고 고통인가. 내일은 가을이 시작되는 9월이다. 슬비
 가 울었다. 할머니가 고추를 말리러 나간 사이 아이가 점점 크게 우는 것을 달
 래다 달래다, 생각이 준에 이르자 나도 울어버리고 말았다. 8. 31."(박래부, 앞의 책,
 98쪽)

의 진솔한 모습을 일관적으로 보여준다.

　나아가 〈1980년 자화상〉에서는 앞의 작품과 마찬가지로 어둠과 밝음의 대조를 유지하는 한편, 위에서 아래로 내려다보는 시선, 깊게 다문 입술의 표현, 그리고 이와 함께 적힌 문구인 "쳐부수지 못하는 것이 있어서, 머무를 곳이 없어서"에서 알 수 있듯이 서울에서의 삶과 거듭된 고통에 대한 심경을 담대하게 표현하고 있다. 이 고통은 비단 개인의 문제에 국한되지 않는 자신이 속한 세계와 인간(민중)이 겪고 있는 삶에 대한 인식을 시선을 통해 드러내고 있다. 이러한 변화는 실제로 〈1979년 자화상〉을 1983년에 개최된 개인전 도록의 표지로 삼으면서 서문에서 쓴 내용을 통해 확인할 수 있다.

　　처음 내가 그림을 그리게 된 것은 상채기 난 나의 꿈과 이상을 실현시키려는 욕망에서였다. 그래서인지 첫 전시회의 작품들은 대체로 그러한 것을 주제로 한 것이었다. 자신의 문제에 급급하여 골몰하는 그러나 그 후 나는 현실이라는 것, 역사라고 하는 것 그리고 민중, 그들의 아픔에 대하여 직시하게 되었고 그들과 더불어 사는 삶 그것을 또 하나의 작업 과정으로 표현해보고 싶었다. 이번 전람회는 그 과정을 통해서 얻어진 것들을 나의 언어로 보이려는 것이다.

　그가 직접적으로 언급한 민중의 삶에 대한 표현은 그의 대학 시절 은사 원동석 교수의 영향과 무관하지 않으며, 민중미

술 진영의 화가들과의 인적 교류와도 관련이 있는 것으로 보인다.[10] 손상기가 1980년 첫 번째 부인과 헤어졌을 때 원동석은 그의 아현동 화실에 찾아가 '이웃에 시선을 두어라. 너처럼 불우한 처지에 있는 사람이 한둘이 아니다'라고 위로했다고 전해지는 일화에 비추어볼 때, 현실에 대한 시선은 민중적 삶을 표현했던 공작도시 연작으로 개화되기 이전인 그의 중기 자화상 시기에서도 드러나고 있다고 볼 수 있다.

3__후기 자화상 1983~1988년

제작 연도 미상으로 알려진 그의 〈자화상〉은 그가 생애 마지막 병실에서 연필로 그린 또 다른 〈자화상〉과 비슷한 각도에서 클로즈업되었다는 점에서 거의 비슷한 시기에 제작된 것으로 보인다. 그의 생애 마지막 한두 해 전에 그렸을 것으로 추정되는 검은색의 〈자화상〉은 초기부터 보이는 긴 머리와 널찍한

10) 그가 민족미술협의회에 회원으로 가입한 점과 스승이었던 원동석이 현실과 발언의 참여 비평가였던 점, 1984년 〈해방 40년 민족사전〉과 같은 민중미술 작가 중심의 전시에 참여한 이력은 민중미술 또는 현실주의와 그의 작품 사이의 긴밀한 관계를 찾아 볼 수 있는 이정표이다.(변종필, 앞의 글 참고) 또한 그의 1979년 작품에서 보이는 판화 기법은 오윤과 같은 민중 판화 작가와의 긴밀한 관계를 유추해볼 수 있다. 그가 서대문구 북아현동에서 화실을 꾸려 학생들과 취미생들을 가르칠 때 학생 모집 안내문에 '인체 데생', '석고 데생', '정밀 묘사', '크로키', '구성', '염색', '판화', '조소' 등 여러 분야라고 언급하고 있어 그가 드로잉과 회화뿐 아니라 판화 등의 다른 분야에도 관심이 있었음을 확인할 수 있다.(박래부, 앞의 책, 88쪽)《자라지 않는 나무》에 판화 작품이 많지는 않지만 수록되어 있다. 그의 판화에 대한 독립적인 연구도 필요한 실정이다.

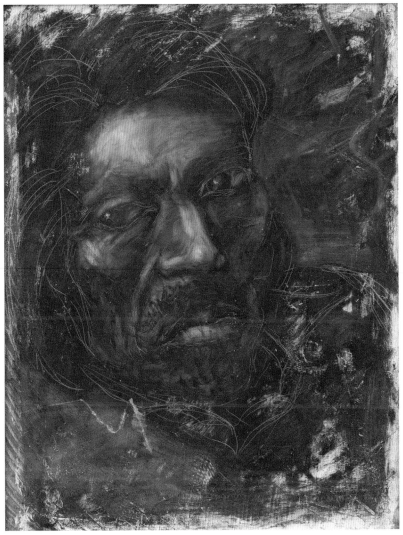

〈자화상〉 40.9×31.8cm, 1987년경

옷깃이 발견되기도 하지만 분위기는 완전히 달라졌다. 초기와
중기는 배경과 얼굴이 분명히 구분되는 양상이었다면 이 〈자화
상〉에서 그러한 구분은 잘 나타나지 않는다. 화면을 뒤덮은 회

〈자화상〉 27×13.5cm, 연도 미상

검은색으로 휘갈겨진 얼굴 위에 나이프로 긁은 선들이 자유분
방하게 움직이는 듯한 느낌을 준다. 어두움 속에서 어떤 조명이
얼굴에 닿은 것같이 이마와 콧등, 광대, 눈동자는 빛나고 있다.
이 회화 작품은 그의 1981년 4월 20일 메모로 미루어봤을 때
그 이후의 작품임을 추정하는 것은 어렵지 않아 보인다. 그는
이 메모에서 긁어내는 기법을 언급하고 있다.

　　표현기법을 달리해본다. 찐득거림을 없애고, 깎아내고, 긁어보

고, 상처를 내보고, 기호를 두껍게 칠해보았다. 표현의도를 분명히 하기 위해 캔버스를 향해 "변화, 변화"를 부르짖는다. 밝아오는 듯한 캔버스에 미소를 보내며…….[11]

이 자화상에서 긁어내는 기법은 앞서 살펴본 〈1976년 자화상〉과 금박지에 긁어낸 작품명 미상의 자화상에서 간결한 선으로 음영의 대조를 두드러지게 표현한 것과 달리 전체적인 얼굴의 표정을 방해하지 않는 선에서 조형적 기법으로 다뤄지고 있다. 산소 호흡기를 단 얼굴을 그린 〈자화상〉과 비교해보았을 때, 오른쪽 어깨가 올라가 있는 자세가 유사하며 자신을 되돌아보는 듯한 시선, 눈썹과 눈의 위치, 입술 표현이 상당히 비슷한 것으로 보인다. 약하게 모델링한 두 눈동자는 그의 시선을 미묘하게 연출하여 보는 이로 하여금 연민을 자아내게 하는데, 결국 그의 다소 모호한 시선은 강렬한 자기 이미지를 형상화해냈다고 평가할 수 있다. 또한 앞서 살펴보았던 스크래치 기법으로 유사하게 표현하면서 고개를 숙이며 절망감과 위축된 자신, 외부의 시선에 주저하는 모습으로 표현했던 〈1975년 자화상〉, 〈1976년 자화상〉과는 다르며, 의기양양한 모습을 그려낸 〈1979년 자화상〉과도 달리 야수와 같은 광기가 느껴지면서도 그의 눈빛은 병실 투혼 속에서 쇠약해진 자신을 그대로 드러내고 있다.

11) 분명하게는 이 기법을 본격적으로 시도한 작업은 '기호'를 언급하는 것으로 보아 〈공작도시〉 연작으로 보인다.(박래부, 앞의 책, 148쪽 참고)

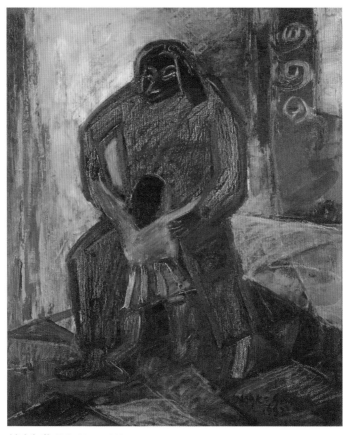

〈아빠와 딸〉 45.5×38cm, 1983

한편 1983년과 1984년은 그의 생애에서 가장 행복한 시절
이라고 볼 수 있을 만큼 그의 자화상에는 가족이 중요한 소재로
등장한다. 〈아빠와 딸〉(1983)은 그가 첫 번째 부인이었던 준과
의 사이에서 낳은 첫째 딸 세린이 네 살 정도 되었을 무렵, 딸을
안아주고 있는 모습을 그린 것으로 보인다. 두 번째 부인이었던
연우와의 사이에서 낳은 둘째 딸이 1984년 1월에 출생한 것으
로 미루어봤을 때 스크래치 기법으로 그려진 〈가족〉(1984)은 그

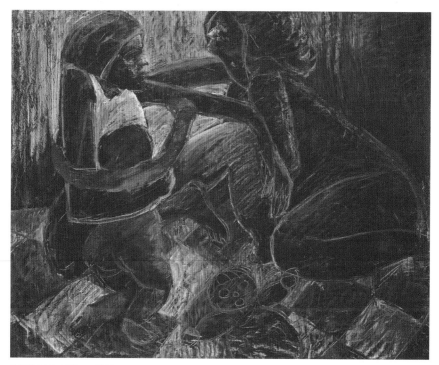

〈가족〉 80.3×100cm, 1984

의 둘째 딸과 놀고 있는 모습을 그린 것으로 추정된다.[12] 이들
을 완전한 자화상이라고 보기는 어렵지만 폐결핵의 후유증으
로 병원치레를 거듭했던 1985년 이전 가족과 함께한 시간을 다
룬 것이다.[13] 이후 손상기는 "병상에서"라는 문구와 함께 두 번

12) 1985년 북아현동에서 작은딸 세동을 안고서 찍은 그의 사진에서 그가 딸에 대
해 큰 애정을 갖고 자주 안아주었음을 유추하는 것은 어렵지 않다. 따라서 그의
작품 〈가족〉(1984)은 전체적으로 무채색 조의 다소 추상적인 인물들이 엉켜 있
는 것으로 보이지만 아이를 안고 있는 손상기 자신을 그린 것으로 보는 것은 합
당할 것 같다.

13) 그가 예견한 듯 그에게 죽음의 순간은 일찍 찾아왔다. 굽어진 척추 때문에 보통
사람의 폐활량의 삼 분의 일도 되지 못했던 그에게 폐병은 피할 수 없는 운명

째 부인 연우를 맨 위에 두고 자식을 부둥켜안은 모습으로 자신을 그린 드로잉 〈병상에서〉(1987년경)를 생애 마지막 작품 중 하나로 남겼으며, 삶의 마지막까지 가족과 함께했던 순간을 기록했다.

생애 마지막 작품 중 하나일 것으로 추정되는 "위대한 자"라고 문구가 적힌 그의 또 다른 〈자화상〉에서 볼 수 있듯이 화가로서의 자신에 대한 강한 의지는 또 다른 그의 회화 〈영원한 퇴원〉(1985)에서 텅 빈 병상 위에 지팡이만 놓인 채 자신이 부재한 것으로 그려진 것과 대조된다. 그가 신체적인 한계는 결국 극복될 수 없으며 삶의 이면 속으로 사라질 것을 직감하고 있었음을 보여준다. 그의 내면에서 교차했을 삶에 대한 '이상'과 죽음 앞에서의 '현실' 사이의 수많은 감정이 고스란히 전해진다. 그러나 그의 심정은 침상 위 허공에 붙인 콜라주의 텍스트(DO YOU ENJOY CRUISE SHIPS)가 의미하는 바처럼 망망대해 속에서의 크루즈 여행을 즐기는 것과 같은 것으로 치환되어 부정적이고 비관적이기보다 곧 다가올 죽음 앞에서의 달관에 가깝다.[14]

같은 것이었다. 일찍부터 폐결핵을 앓았고 그것의 후유증으로 고생하였는데, 1985년 이후 상태는 점차 더 악화되어 병원치레를 거듭하다 결국 1988년 2월 11일 만 38세의 아까운 나이로 사망한다.

14) 변종필은 이 콜라주를 "방금까지 침상의 주인이 맞았을 링거의 라벨(label)이 마치 허공에 떠 있는 듯 섬뜩한 비감을 더한다"고 평가하였으나 의학 정보가 적힌 링거의 라벨이라기보다 크루즈 여행 관련 신문 기사, 광고로 보는 것이 합당할 것 같다.(변종필, 앞의 글, 57쪽 참고)

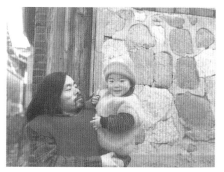

북아현동 집 앞에서 작은딸 세동을 안고서(1985년)

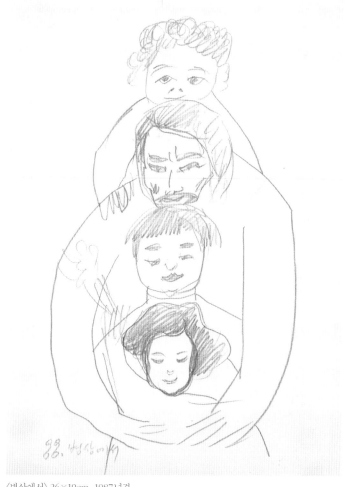

〈병상에서〉 26×19cm, 1987년경

〈자화상〉 34×24cm, 연도 미상

4__마치며

연구자는 손상기는 작가로서 언제나 자기 삶을 기획하고 통제하려고 했다고 주장한 바 있다. 아래 글은 2008년 국립현대미술관 전시에서 내가 그의 작품 세계를 전체적으로 조망한 글이다.

> 자신의 예술을 철저하게 '기획'하고 '통제'하려 하였다. 그의 이 같은 노력은 자신의 한계에 대한 명확한 인식하에 나왔기 때문에 지극히 실존적이었으며, 세계에 대한 총체적 이해를 향해 나갔다는 점에서 다분히 형이상학적 접근을 요구한다.[15]

연구자는 이 글은 여전히 그의 작품 세계를 읽는 데 유효하다고 본다. 실제로 다음 작품은 나의 주장에 부합하는 그의 자화상이라고 할 수 있다. 〈2천년대 나의 자화상〉(1986)은 백발의 대머리로 늙은 자신의 2000년대 모습을 상상하면서 그린 작품으로 콜라주 기법으로 붙여진 신문의 4컷 만화 〈왈순아지매〉를 보고 있는 평범한 남성으로 표현되어 있다. 회화로 제작하기 이전에 그린 스케치를 보면 "만화가 재미있나 봐요"라고 쓰여 있고, 만화를 오려 붙이려는 계획을 분명히 하였다. 회화 작품에서 사용된 이 만화의 내용을 보면 단지 유희적인 심리가 드러나

15) 양정무, 앞의 책, 178쪽.

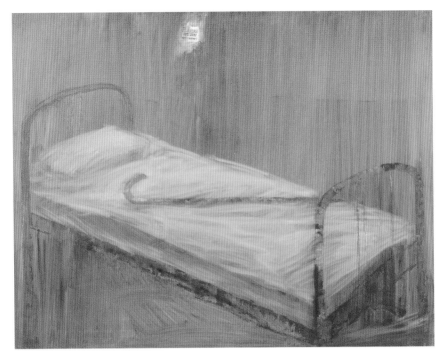

〈영원한 퇴원〉 112×145.5cm, 1985

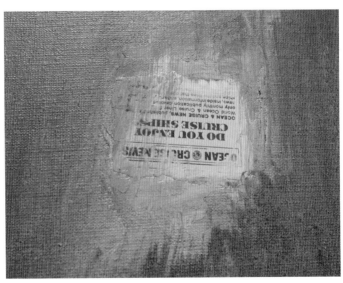

〈영원한 퇴원〉 세부

기보다 의도적으로 '기획'하고 '통제'되었다는 것을 말해준다. 만화에는 상단에서부터 달리기 경주의 시작을 알리는 총성을 의미하는 이미지와 열심히 달리고 있는 사람들, 허들을 넘는 사람들이 그려져 있다. 흥미롭게도 허들을 넘는 장면에는 "온갖 장애물을 넘고", "제일 선두로 달리고 있는 선수는 누구지?"라는 문구가 쓰여 있다. 그는 자신이 장애를 가진 자임을 항상 인식하고 있었기에 허들을 넘는 이를 자신과 동일시했음을 드러낸다.[16] 그리고 누군가의 말풍선과 같이 2000년대에는 장애를 넘어 선두에 서는 화가로서의 삶을 살고 싶었는지도 모른다. 화가로서의 이상과 꿈을 표출하였던 초기를 거치고 자신으로부터 현실로 시선을 돌리기 시작한 중기를 지나 자신의 삶을 회고하고 가족과의 단란한 모습을 기록했던 후기, 자신의 부재를 예측하면서도 미래의 삶을 꿈꾸었던 그의 굴곡진 삶은 자화상들 속에 고스란히 담겨 있다. 그렇기에 그의 자화상 연구는 보다 심층적으로 확대돼야 하며, 자화상과 다른 회화 작품들과의 관계를 면밀히 살펴보는 것은 손상기 작품 연구의 중요한 과제임이 분명하다.

16) 그의 작품 〈서울 1〉(1980)에서도 육교를 올라가는 목발 짚은 장애인이 그려져 있고, 그가 느낀 서울이 장애가 많은 이들에게는 힘거운 도시라는 것을 메모에서도 밝힌 바 있다.(서성록 〈상실과 부재의 회화〉《손상기의 삶과 예술》 사문난적, 2013, 129~130쪽) 목발 짚은 장애인은 〈공작도시─공사 중의 장애인〉(1982)에도 주요 모티프로 사용되었다.

〈2천년대 나의 자화상〉 크기 미상, 1986

〈2천년대 나의 자화상〉 세부

작

품

들

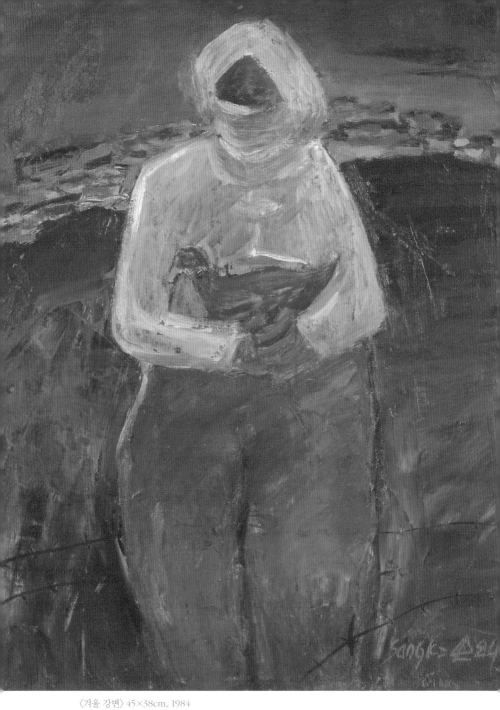

〈겨울 강변〉 45×38cm, 1984

〈공작도시—아현동〉 38×45cm, 1986

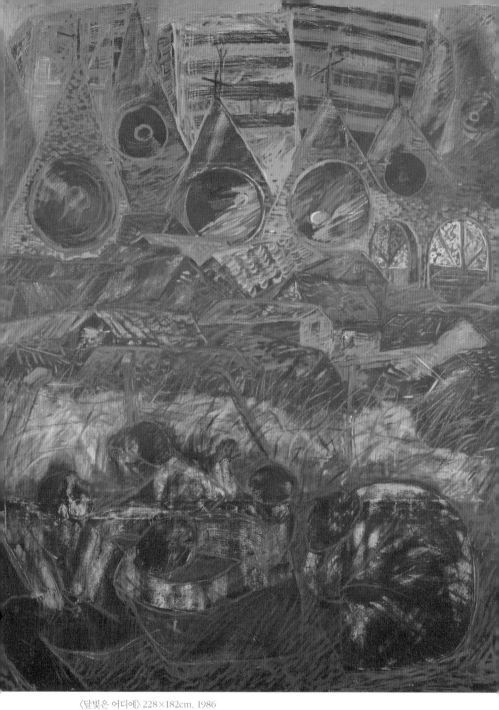

〈달빛은 어디에〉 228×182cm, 1986

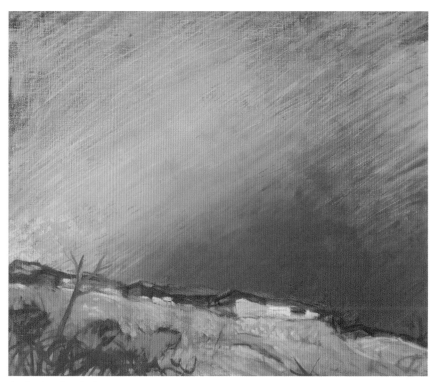

〈공작도시― 겨울 하늘〉 45×53cm, 1985

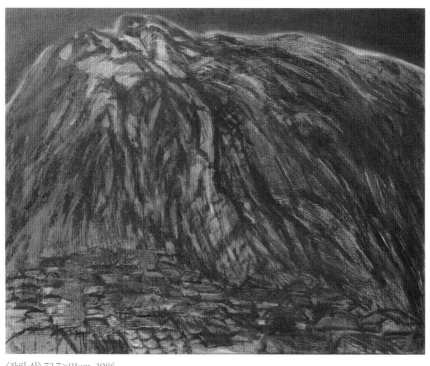

〈잘린 산〉 72.7×91cm, 1986

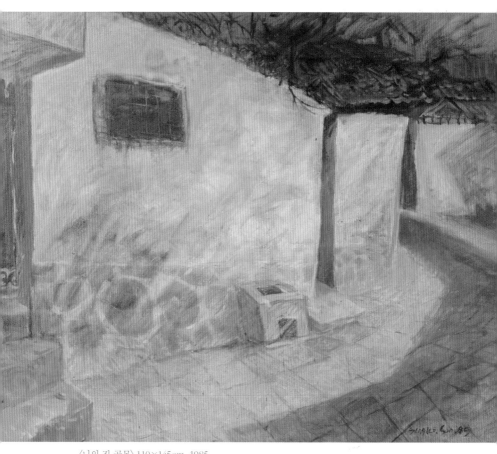

〈나의 집 골목〉 110×145cm, 1985

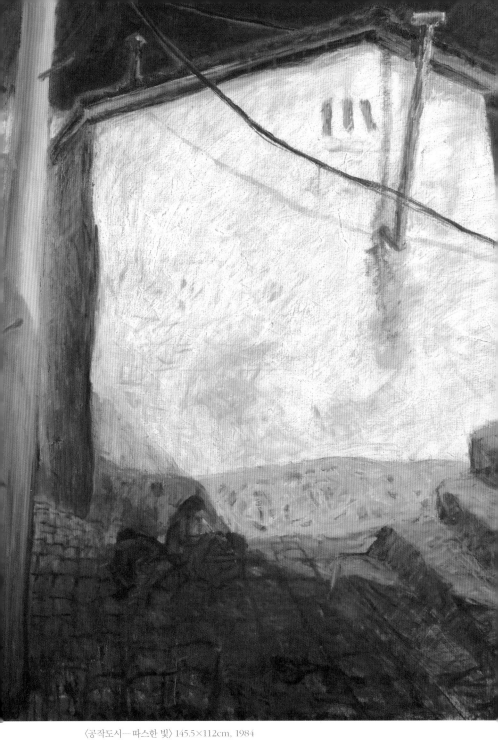

〈공작도시—따스한 빛〉 145.5×112cm, 1984

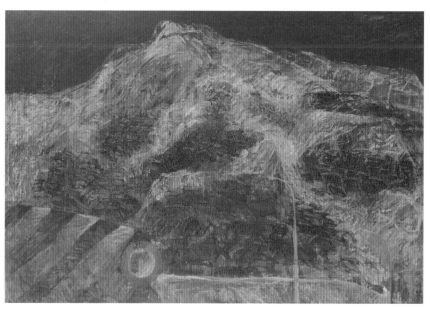

〈공작도시─인왕산 만개〉 172×250cm, 1986

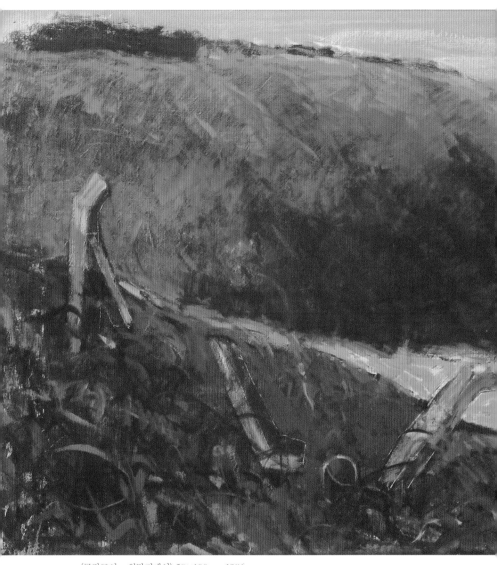

〈공작도시 — 원당리에서〉 50×100cm, 1986

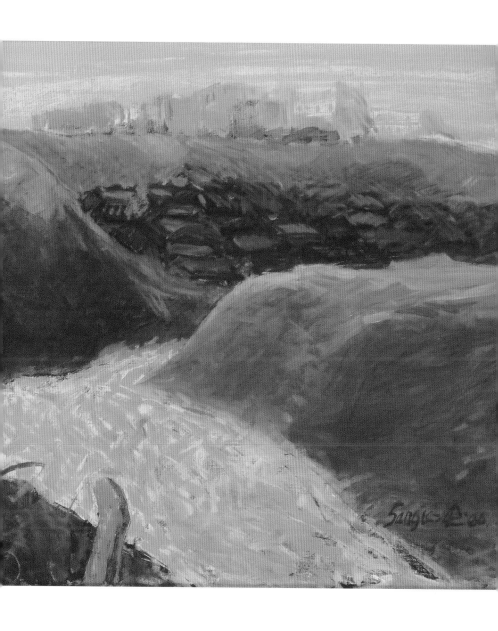

149

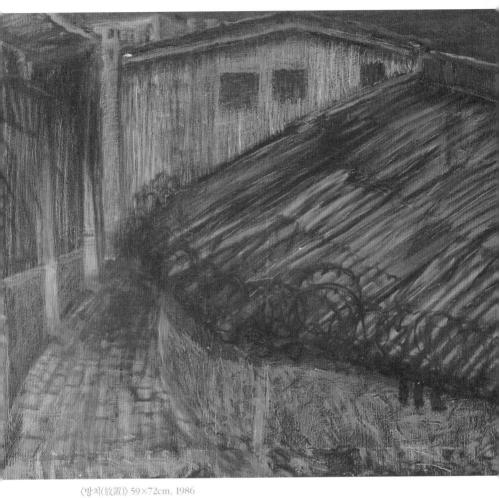

〈방치(放置)〉 59×72cm, 1986

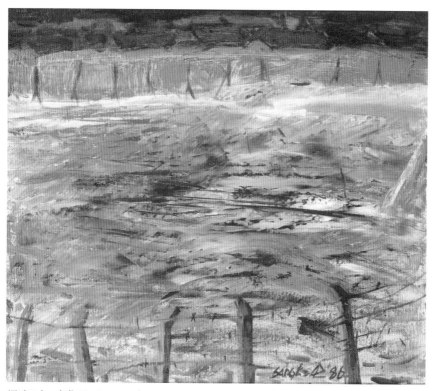

〈공작도시— 잔설〉 45×53cm, 1986

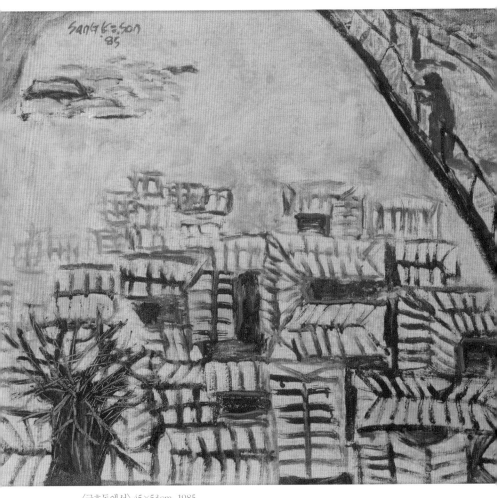

〈금호동에서〉 45×53cm, 1985

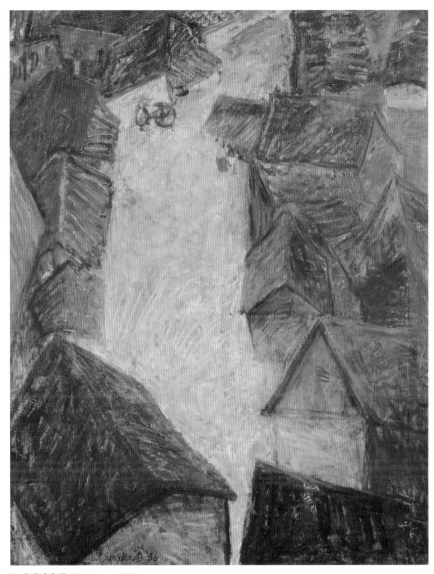

〈고층빌딩에서〉 117×91cm, 1985

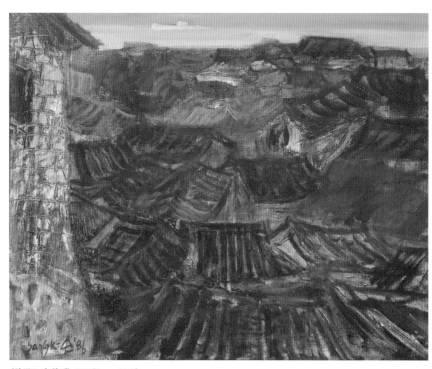

〈항구도시 황해〉 52×65cm, 1986

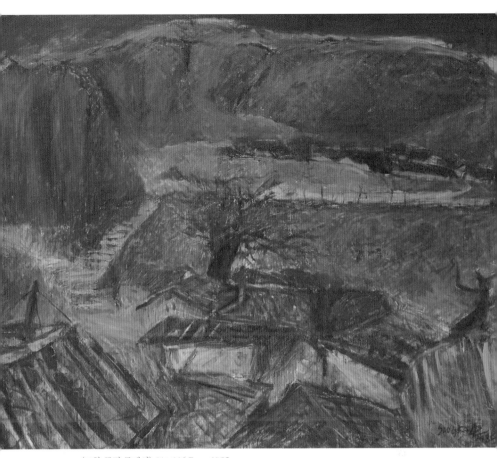

〈고향 풍경 중에서〉 91×116.7cm, 1985

〈이른 봄〉 45.5×53cm, 1987

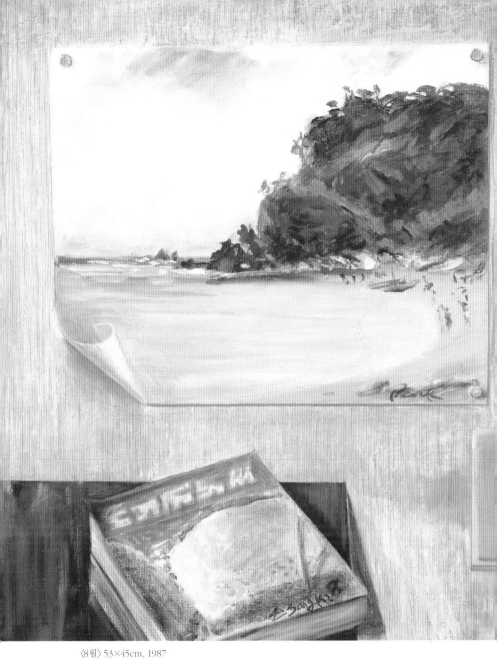

〈8월〉 53×45cm, 1987

〈공작도시—오역〉 130×97cm, 1984

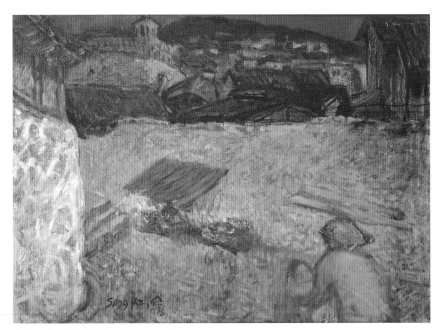

〈공작도시—아현동에서〉 52×71cm, 1986

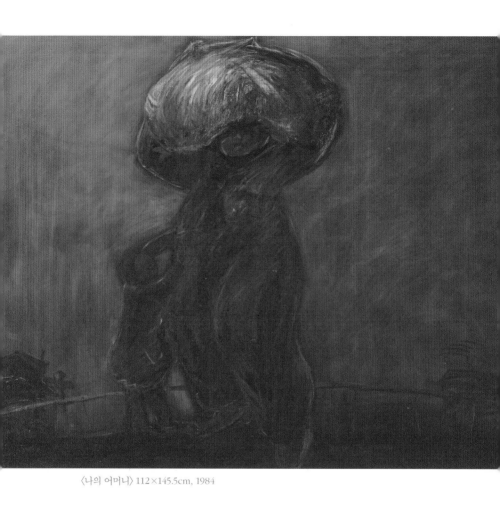

〈나의 어머니〉 112×145.5cm, 1984

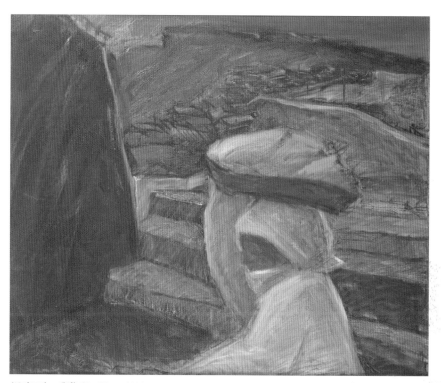

〈공작도시—행상〉 60×72cm, 1985

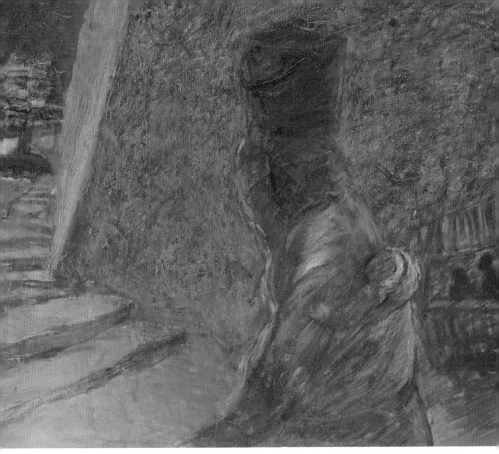

〈새우젓 장수〉 59×73cm, 1986

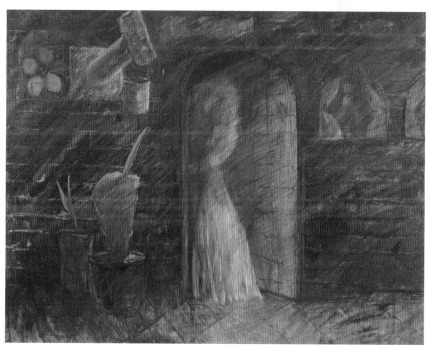

〈사랑가〉 112×145.5cm, 1984

〈공작도시—취녀〉 45.5×38cm, 1984

〈누드〉 65×53cm, 1984

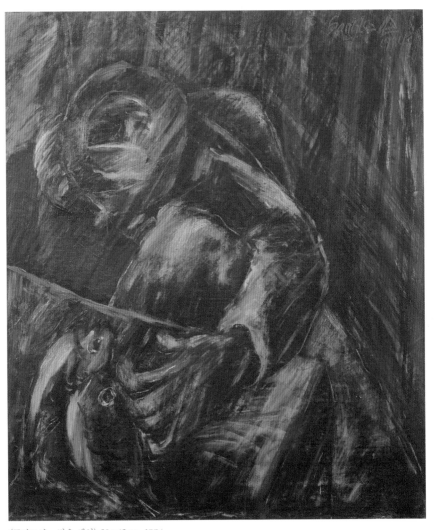

〈공작도시― 썩은 생선〉 53×45cm, 1984

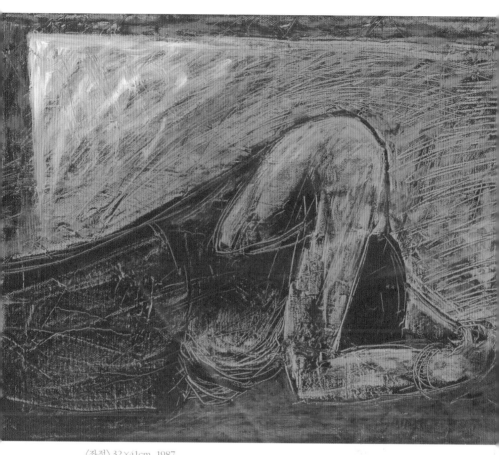

〈좌절〉 32×41cm, 1987

〈군산에서〉 45×51cm, 1985

〈공작도시—휴일〉 112×145.5cm, 1986

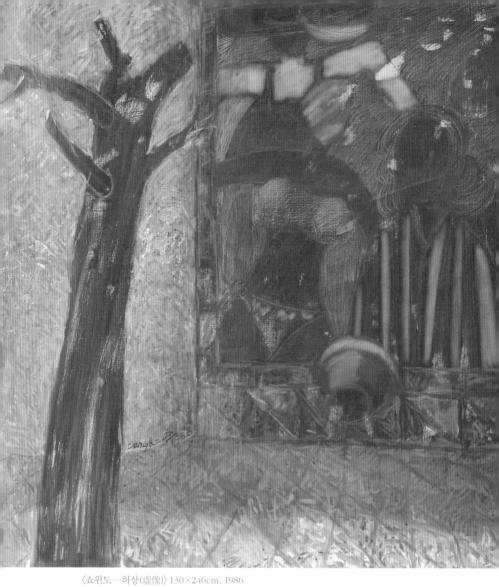

〈쇼윈도— 허상(虛像)〉 130×246cm, 1986

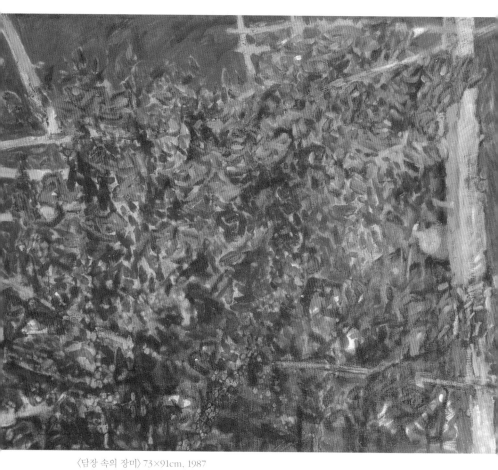

〈담장 속의 장미〉 73×91cm, 1987

〈우·후〉 45.5×53cm. 1983

〈교회가 있는 풍경〉100×100cm, 1987

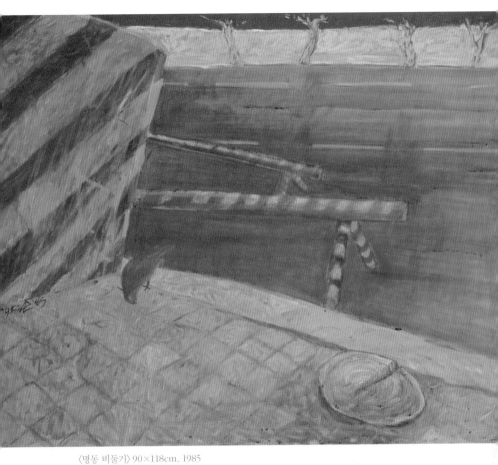

〈명동 비둘기〉 90×118cm, 1985

〈Subway〉 120×120cm, 1981

〈길 2〉 97×130cm, 1982

〈서울 2〉 97×130cm, 1980

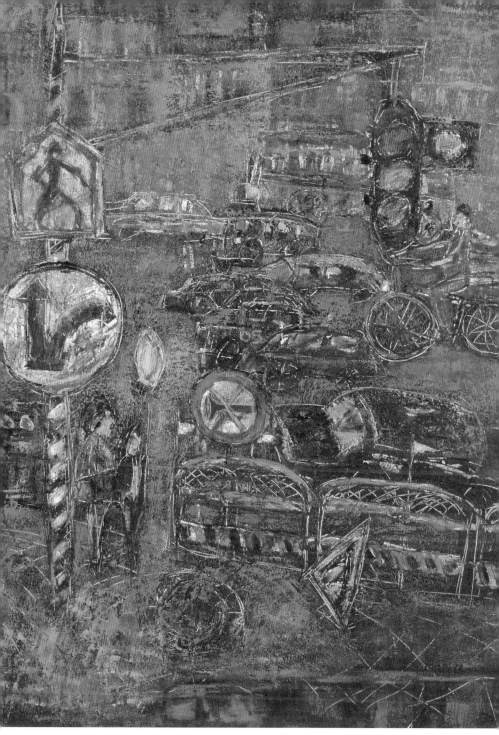

〈서울 3〉 145.5×112cm, 1980

〈옥상에서〉 60.6×72.7cm, 1986

〈붉은 지붕〉 112×145.5cm, 1985

〈귀가 행렬〉 97×130.3cm, 1987

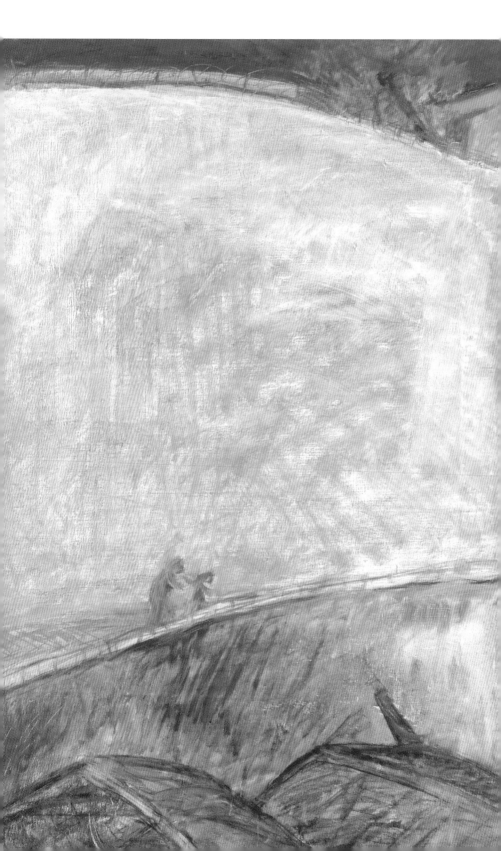

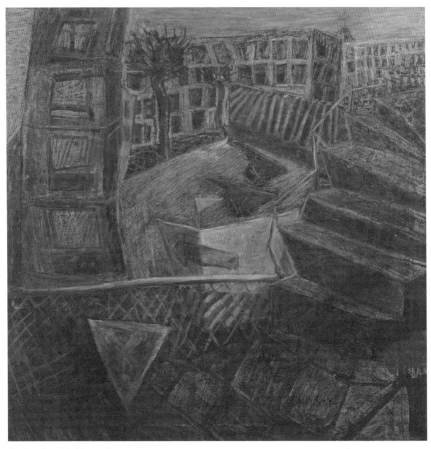

〈공작도시—신음하는 도시〉 130×130cm, 1982

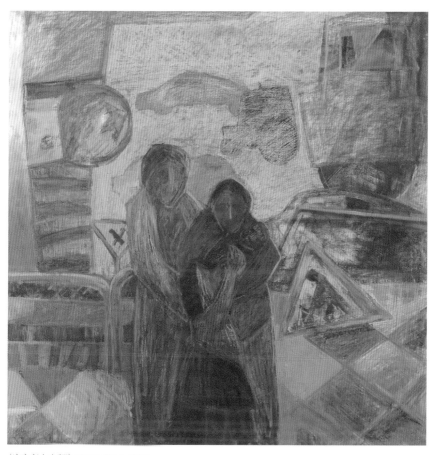

〈상경기(上京記)〉 130×130cm, 1982

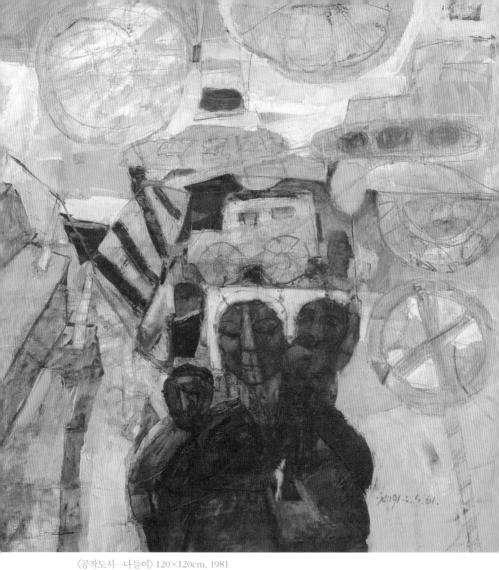

〈공작도시―나들이〉 120×120cm, 1981

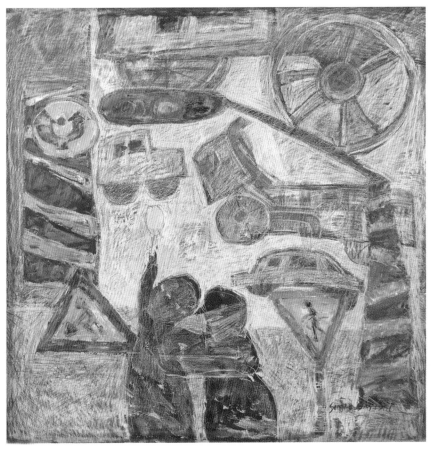

〈형제〉 130×130cm. 1981

〈향곡〉130×130cm, 1977

〈만가(輓歌)―허(虛)〉 145.5×112cm, 1979

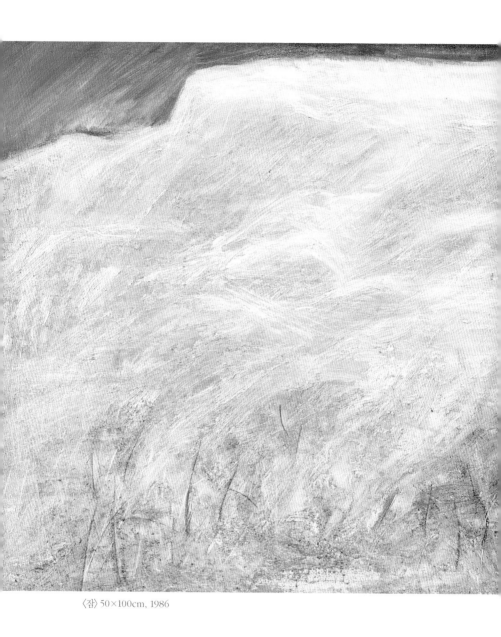

〈잠〉 50×100cm, 1986

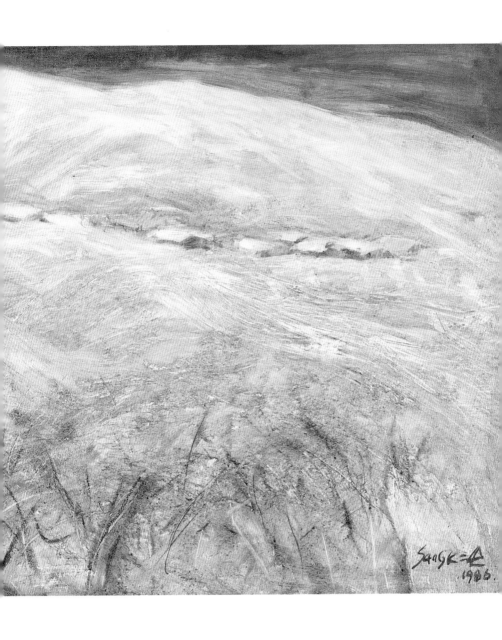

도판 목록

작품들

〈겨울 강변〉 45×38cm, 1984
〈공작도시―아현동〉 38×45cm, 1986
〈달빛은 어디에〉 228×182cm, 1986
〈공작도시―겨울 하늘〉 45×53cm, 1985
〈잘린 산〉 72.7×91cm, 1986
〈나의 집 골목〉 110×145cm, 1985
〈공작도시―따스한 빛〉 145.5×112cm, 1984
〈공작도시―인왕산 만개〉 172×250cm, 1986
〈공작도시―원당리에서〉 50×100cm, 1986
〈방치(放置)〉 59×72cm, 1986
〈공작도시―잔설〉 45×53cm, 1986
〈금호동에서〉 45×53cm, 1985
〈고층빌딩에서〉 117×91cm, 1985
〈항구도시 황해〉 52×65cm, 1986
〈고향 풍경 중에서〉 91×116.7cm, 1985
〈이른 봄〉 45.5×53cm, 1987
〈8월〉 53×45cm, 1987
〈공작도시―오역〉 130×97cm, 1984
〈공작도시―아현동에서〉 52×71cm, 1986
〈나의 어머니〉 112×145.5cm, 1984
〈공작도시―행상〉 60×72cm, 1985
〈새우젓 장수〉 59×73cm, 1986
〈사랑가〉 112×145.5cm, 1984
〈공작도시―취녀〉 45.5×38cm, 1984
〈누드〉 65×53cm, 1984
〈공작도시―썩은 생선〉 53×45cm, 1984
〈좌절〉 32×41cm, 1987
〈군산에서〉 45×51cm, 1985
〈공작도시―휴일〉 112×145.5cm, 1986
〈쇼윈도―허상(虛像)〉 130×246cm, 1986
〈담장 속의 장미〉 73×91cm, 1987
〈우·후〉 45.5×53cm, 1983
〈교회가 있는 풍경〉 100×100cm, 1987
〈명동 비둘기〉 90×118cm, 1985
〈Subway〉 120×120cm, 1981

〈길 2〉 97×130cm, 1982
〈서울 2〉 97×130cm, 1980
〈서울 3〉 145.5×112cm, 1980
〈옥상에서〉 60.6×72.7cm, 1986
〈붉은 지붕〉 112×145.5cm, 1985
〈귀가 행렬〉 97×130.3cm, 1987
〈공작도시―신음하는 도시〉 130×130cm, 1982
〈상경기(上京記)〉 130×130cm, 1982
〈공작도시―나들이〉 120×120cm, 1981
〈형제〉 130×130cm, 1981
〈향곡〉 130×130cm, 1977
〈만가(輓歌)―허(虛)〉 145.5×112cm, 1979
〈잠〉 50×100cm, 1986

작가 연보

__1949년

전라남도 여수에서 출생(11월 14일).
세 살 때 앓은 구루병과 일련의 사고로 척추 장애인이 됨.

__1965년

여수 서초등학교 졸업.

__1966년

여수 제일중학교 입학.

__1969년

여수상업고등학교에 미술특기장학생으로 입학.
전국 남녀 중고교학생 실기대회에서 〈선어시장〉으로 수채화 특선(홍익대).
전국 학생 실기대회 수채화·유화 입선(조선대).
전국 학생 실기대회 유화 입선(원광대).

__1970년

〈손상기 수채화전〉 개최.
제15회 호남예술제 우수상.

__1971년

〈손상기 수채화전〉 개최.
전국 학생 미술실기대회 유화 입선(조선대).
전국 남녀 중고교학생 실기대회 유화 입선(홍익대).
제16회 호남예술제 입선.
제8회 세계 학생 미술전 유화 특선.

__1972년

여수상업고등학교 졸업.
〈손상기 작품전〉 개최.
여수 학생미술단 '소라회' 회장 역임.
제10회 홍익대 전국 학생미전 특선.
경희대·원광대·수도사대·조선대 등 전국대회 다수 입상.

__1973년

원광대 사범대 미술교육과(현 미술학부 회화과) 입학.

전라북도 이리에서 화실 운영.
제5회 전라북도 미술전람회에서 〈언제 누구와 놀았는가〉로 입선(전북예총회관).

—1974년
제6회 전라북도 미술전람회에서 〈족보〉로 입선(전북예총회관).

—1975년
전주로 화실 이전('공간 화실').
제6회 구상전 주최 공모전에서 〈그날에 나는〉으로 동상(국립현대미술관).
제8회 〈원탑제 미술교육과 소품전〉.

—1976년
제1회 〈공간화실 습작 발표전〉 개최.
폐결핵으로 전주 예수병원 입원.
제7회 구상전 주최 공모전에서 〈자라지 않는 나무〉로 은상, 〈통학길〉로 입선(국립현대미술관).
전라북도 미술전람회에서 〈실향〉으로 특선(전북예총회관).
전국 대학생 예술축전에서 〈물결소리〉로 동상(국립현대미술관).
한국 창작미술협회 공모전 입선(국립현대미술관).

—1977년
전라북도 미술전람회에서 〈동구—향곡〉으로 특선(전북예총회관).
한국 창작미술협회 공모전 입선(국립현대미술관).

—1978년
원광대학교 졸업 후 서울 상경.

—1979년
첫째 딸 세린 출생(1월 12일).
서울 서대문구 아현동에 작은 방과 화실 얻음.
제8회 구상전 주최 공모전에서 〈고뇌하는 나무 1,2〉로 입선 2작(서울미술회관).

—1980년
제9회 구상전 주최 공모전에서 〈서울 2,3〉으로 입선 2작(서울미술회관).

__1981년

서울에서의 첫 개인전 〈손상기전〉 개최(동덕미술관).

장애자 돕기 자선전 개최(출판문화회관).

한국 현대미술대상전에서 〈공작도시―나들이〉로 동상(디자인센터).

한국 미술문화대상전에 〈공작도시―쇼윈도〉 출품(디자인센터).

중앙일보 주최 중앙미술대전에서 〈공작도시―81A〉으로 입선(국립현대미술관).

제10회 구상전 주최 공모전 입선 2작(서울미술회관).

__1982년

한국미술대전에서 〈공작도시―신음하는 도시〉로 입선(국립현대미술관), 지방순회전 선정(대구).

제11회 구상전 주최 공모전 특선(디자인센터).

__1983년

샘터화랑 엄중구 씨 만남. 작고 때까지 그의 후원으로 매년 개인전 가짐.

여수 한길화랑 초대개인전(여수 한길화랑).

〈손상기전〉 개최(동덕미술관).

제33회 구상전 회원전 및 공모전 출품(서울미술회관).

'미술 평론가가 선정한 문제작가'에 선정.

__1984년

둘째 딸 세동 출생(1월 18일).

감기 증세로 진찰 중 폐결핵 후유증 발견.

샘터화랑 초대개인전(샘터화랑).

〈'83 문제작가전〉(구기동 서울미술관).

〈작업실의 작가 16인전〉 초대전(조선화랑).

〈한국미술협회전〉(국립현대미술관).

〈해방 40년 민족사전〉 초대전(국립현대미술관).

〈구상전 회원전〉(L.A. 현대화랑).

__1985년

폐울혈성 심부전증 진단 이후 입원과 퇴원 반복.

샘터화랑 초대개인전(샘터화랑).

평화랑 개관 기념 초대개인전(평화랑).

__1986년

샘터화랑 초대개인전(샘터화랑).

대구 이목화랑 초대개인전(대구 이목화랑).
〈'85 정예작가 초대전〉(동덕미술관).
〈30대 기수전〉(그림마당 민, 록화랑).
〈'86 형상의 흐름전〉(《미술세계》기획, 경인미술관).
그랑팔레 비평구상협회 초대전(프랑스 파리).

__1987년

화랑미술제 초대개인전(호암갤러리).
여수 고향 풍경전 준비 위해 여수 만성리·방죽포·한산사·오동도 등 스케치 여행.
무리한 일정으로 입원.

__1988년

폐울혈성 심부전증으로 서울 고려병원에서 만 38세로 사망(2월 11일).
경기 파주군 광탄면 용미리 시립 묘지에 안장.

고통과 절망이 품은 따스한 빛 손상기

1판 1쇄 인쇄 2019년 12월 23일
1판 1쇄 발행 2019년 12월 30일

기획 화가손상기기념사업회
지은이 홍가이 이선영 양정무 고용수
펴낸이 김영곤
펴낸곳 아르테

아르테클래식본부 본부장 장미희
클래식라이브러리팀 팀장 권은경
책임편집 최윤지
디자인 Kafieldesign
마케팅 이득재 오수미 박수진
영업 한충희 김한성 이광호
제작 이영민 권경민

이 책에 수록된 도판 및 글의 저작권은 유족과 홍가이, 이선영, 양정무, 고용수에게 있습니다.
도판과 텍스트를 사용하시려면 미리 저작권자의 사용 허가를 받으시기 바랍니다.

출판등록 2000년 5월 6일 제406-2003-061호
주소 (10881) 경기도 파주시 회동길 201(문발동)
대표전화 031-955-2100
팩스 031-955-2151

ISBN 978-89-509-8533-2 03650

아르테는 (주)북이십일의 문학 브랜드입니다.

(주)북이십일 경계를 허무는 콘텐츠 리더
네이버오디오클립/ 팟캐스트 [클래식클라우드] 김태훈의 책보다 여행,
유튜브 [클래식 클라우드]를 검색하세요.
네이버포스트 post.naver.com/classic_cloud
페이스북 www.facebook.com/21classiccloud
인스타그램 www.instagram.com/classic_cloud21